그림이라는　위로

그림이라는 위로

윤성희 지음

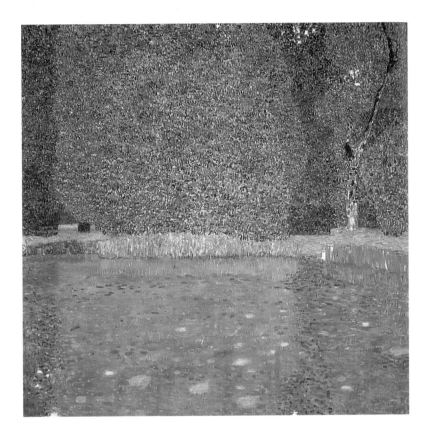

불안과 두려움을 지난 화가들이 건네는 100개의 명화

THE CONSOLATION
O F A R T

빅피시
BIG FISH

혼자 조용히 쉬고 싶은 순간에
그림이 건네는 말들

유난히 길게 느껴지는 하루가 있습니다.

분명 똑같은 하루를 보냈을 텐데 일과를 끝내고 집으로 돌아오면

긴 글을 읽을 의욕도, 깊은 생각을 할 여유도 도저히 생겨나지 않습니다.

혼자만의 공간에서 조용히 쉬고 싶을 때면

저는 오랫동안 아껴온 명화들을 펼쳐놓고 조용히 들여다봅니다.

높고 시린 하늘과 짙푸른 숲, 해 질 녘 노을과 조용한 공원의 풍경 가운데

지친 마음을 내려놓고 잠시 기다려봅니다.

그러다 보면 그림이 말을 건넵니다.

오늘 하루도 수고했다고.

이 책은 휴식과 위로가 필요한 순간에

독자 여러분도 저처럼 그림으로 진정한 쉼을 얻길 바라며

그림을 고르고, 글을 썼습니다.

여기서 만나게 될 화가 19인의 인생도 쉽지 않았습니다.

기쁨과 성취의 순간도 있었지만, 힘들고 외롭고 슬퍼하고 좌절한 순간도

존재했지요.

어둠을 지날 때, 그들이 바라본 하루의 풍경은 어땠을까요?

"나는 내 노력을 드러내려 하지 않았고,
그저 내 그림이 봄날의 밝은 즐거움을 담고 있었으면 했다.
내가 얼마나 노력했는지 아무도 모르게 말이다."

앙리 마티스가 남긴 이 말처럼,
화가들은 자신의 삶에서 가장 소중한 것,
가장 아름다운 것들을 캔버스 안에 오롯이 펼쳐놓았습니다.
그리고 저는 마치 보물상자를 뒤적여 최고의 보물을 골라내듯,
그들이 남긴 인생 명화 100여 점을 하나하나 정리해 담았습니다.

이제 위안과 용기, 치유와 휴식을 가득 품은
《그림이라는 위로》를 여러분께 건넵니다.
그림을 통해 원하는 만큼 쉬고, 고요히 힘을 얻어
다시 자신의 삶을 채우는 시간을 가지길 바랍니다.

윤성희

펠릭스 발로통, 〈유라산맥의 풍경〉, 1900년

Contents

Prologue

혼자 조용히 쉬고 싶은 순간에 그림이 건네는 말들 004

Part 1.

"가만히 위로받고 싶은 날의 그림들"

지나간 일은 흘러가도록 두세요: **그랜마 모지스** 012

고통은 영원하지 않으니까요: **에드바르 뭉크** 022

안갯속에서도 행복의 길은 있습니다: **앙리 마티스** 032

상처를 보듬고 좌절에 대처하는 법: **귀스타브 카유보트** 042

마음이 심란하고 공허한 날에는: **펠릭스 발로통** 050

Part 2.

위 망 의 미 술 관

"주저앉고 싶은 순간, 나를 일으켜주는 그림들"

중요한 것은 하려는 마음, 해내겠다는 의지: **폴 고갱** 062

매일 어렵지만 잘 살아내고 있습니다: **클로드 모네** 070

이제 후회의 바다에서 빠져나올 시간: **마리 로랑생** 080

불안한 순간마다 다시 연필을 듭니다: **빈센트 반 고흐** 086

오직 나만이 나를 구할 수 있기에: **구스타프 클림트** 094

Part 3.

치 유 의 　 미 술 관

"유난히 마음속 상처가 아픈 날의 그림들"

아픈 당신을 위해 이 그림을 그렸습니다: **피에르 보나르**　　106

평범한 하루 속에서 기쁨을 발견하는 법: **칼 라르손**　　114

나를 미움에서 해방시키는 홀가분함: **윌리엄 터너**　　122

천천히, 그러나 꾸준히 나아지면 되니까요: **폴 세잔**　　130

누구와 어떻게 살아가야 할지 묻는다면: **일리야 레핀**　　138

Part 4.

휴 식 의 　 미 술 관

"보는 것만으로도 걱정과 슬픔이 사라지는 그림들"

매일 즐겁게, 작은 목표를 이루면서: **오귀스트 르누아르**　　148

짙푸른 숲속으로 들어가 눈을 감으면: **조지 클로젠**　　156

오후의 은은한 평화로움이 감돌 때: **요하네스 페르메이르**　　162

앞으로의 시간을 다정하게 바라보기 위하여: **알폰스 무하**　　168

아름다움도, 두려움도
모두 일어나게 그대로 두자.
다만 계속 나아가자.
감정은 언제든 바뀔 수 있다.

라이너 마리아 릴케

Part 1.
위안의 미술관

가 만 히 위 로 받 고 싶 은 날 의 그 림 들

지나간 일은 흘러가도록 두세요

Grandma Moses
그랜마 모지스

창밖 후식밸리의 풍경

Hoosick Valley (From the Window), 1946

그랜마 모지스, 본명 애나 메리 로버트슨 모지스는 1860년 미국 뉴욕에서 가난한 농부의 딸로 태어났다. 강과 언덕이 펼쳐진 아름다운 풍경 속에서 10남매와 함께 자란 그녀는, 12세에 가사도우미로 사회생활을 시작했고 이후 토마스 모지스라는 남자를 만나 평범하게 가정을 꾸렸다.

지극히 보통의 삶을 살던 그녀가 본격적으로 그림을 그린 건 놀랍게도 76세부터다. 관절염 때문에 자수 놓기가 어려워지자, 그녀는 누군가는 쉬어야 할 때라고 생각하는 나이에 붓을 들었다. 전문적인 미술 교육을 거치지 않았기에 데생이나 채색 실력이 뛰어나지는 않지만, 농장 마을 풍경과 이웃과의 소박한 일상을 담은 그림들은 행복했던 어린 시절을 떠올리게 한다.

〈창밖 후식밸리의 풍경〉은 하늘하늘한 커튼 사이로 봄이 찾아온 미국의 시골 마을, 후식밸리의 풍경을 담고 있다. 평면 지도처럼 펼쳐지는 마을 풍경 구석구석을 살펴보고 있노라면 어느새 마음이 편안해진다.

이 그림이 화가가 86세 때 그린 작품이라면 믿어지는가? 할머니가 되어서 화가의 길을 걷기 시작했기 때문에 그녀는 본명보다 '그랜마 모지스'라고 불렸다. 1939년 뉴욕 현대미술관에서 열린 〈현대 무명 화가전〉에 처음으로 그녀의 작품 세 점이 전시된 이후로, 그녀는 대단한 성공을 거둔 화가가 되었다. 미국 방송과 각종 매체에서 그녀의 인터뷰가 방송되었고 그녀의 그림들은 엽서와 기념품으로 제작되어 고향과 추억을 그리워하는 미국인들을 위로했다. 88세에 '올해의 젊은 여성'으로 선정되었고, 93세에 〈타임〉지 표지를 장식했으며, 100세 되던 생일날에는 뉴욕시가 '모지스 할머니의 날'을 선포했을 정도로 미국인들이 사랑하는 화가. 모지스의 열정적인 삶은 많은 이들에게 귀감이 되고 있다.

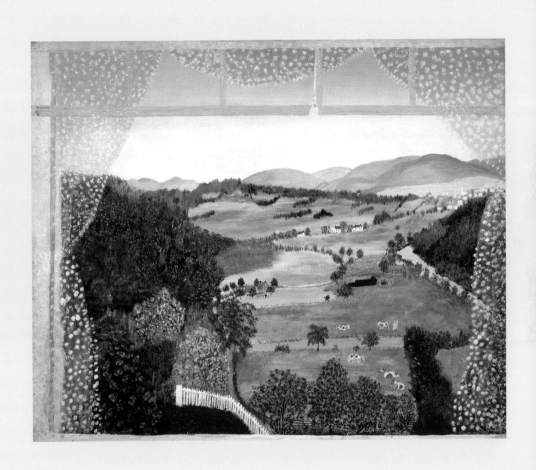

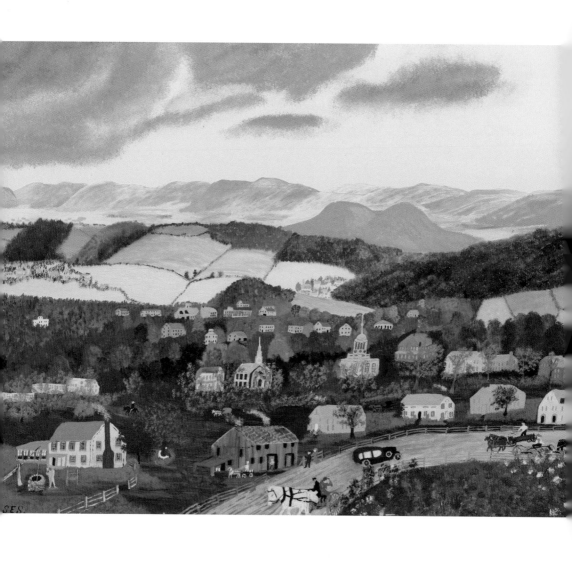

(좌) 그랜마 모지스, 〈5월의 케임브리지〉, 1943년

(우) 그랜마 모지스, 〈시럽 만들기〉, 1955년

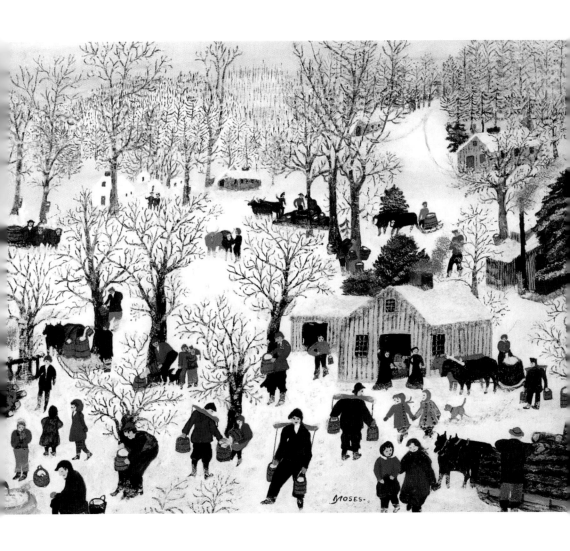

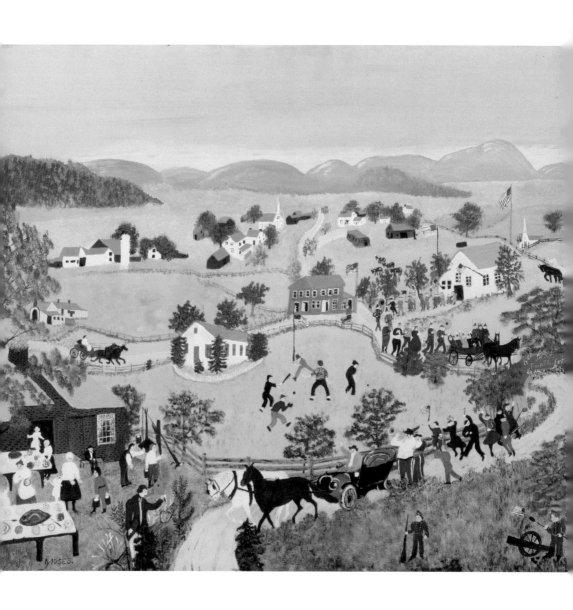

그랜마 모지스, 〈7월 4일〉, 1951년

"낡은 물건 하나라도
또 다른 쓸모가 있는 것처럼,
가치를 만들어 내는 데 늦은 시간은 없습니다.

지금껏 열심히 살아왔다면,
앞으로도 열심히 살아갈 힘은
분명 내 안에 차곡차곡 쌓였을 것입니다."

그랜마 모지스

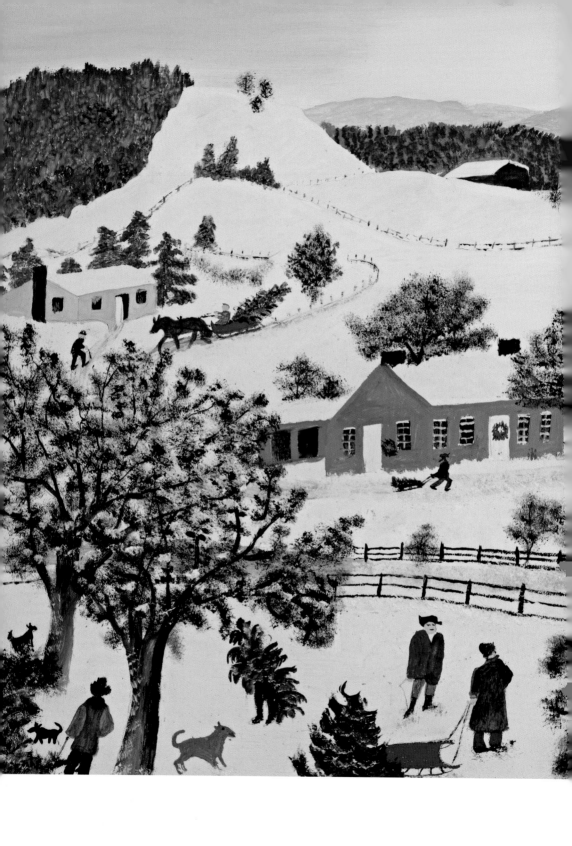

그랜마 모지스, 〈크리스마스〉, 1958년

"인생은 우리 스스로 만드는 것이지요.
이전에도 그랬고, 앞으로도 늘 그럴 것입니다."

그랜마 모지스

그랜마 모지스, 〈셰난도 계곡〉, 1958년

고통은 영원하지 않으니까요

Edvard Munch
에드바르 뭉크

태양

The Sun, 1911

지금 어떤 어려움을 겪고 있다면, 뭉크의 삶이 위로가 될지도 모른다. 그만큼 절망적인 상황에 처했던 예술가가 드물기 때문이다. 뭉크는 몇 년에 한 번씩 가족을 잃는 비극을 평생에 걸쳐 겪었고, 불안에 대한 공포와 환청으로 고립된 삶을 살아갔다. 그 와중에도 그는 불안한 현대인들이 내면의 상처를 치유할 수 있는 작품을 여럿 남겼다. 뭉크는 누구보다도 자기 내면의 불안들과 마주할 용기를 지닌 화가였다.

1863년 노르웨이 뢰텐에서 군의관의 아들로 태어난 그는, 다섯 살에 어머니를 여의었고, 열세 살에는 누이 소피에가 폐결핵으로 죽어가는 걸 지켜보았다. 어머니와 누이의 죽음으로 집안 분위기는 늘 어둡고 우울했다. 1889년 아버지의 죽음 이후, 남은 여동생마저도 세상을 떠났고 죽음에 대한 뭉크의 공포와 불안은 더욱 깊어졌다.

그의 대표작 〈절규〉는 오슬로의 에케베르그 언덕에 있는 다리 위를 걸으며 그가 느꼈던 바를 그린 것이다. 곧게 뻗은 다리에 서 있는 무심한 두 남자, 차가운 색에 둘러싸인 작은 배는 세상으로부터 고립된 뭉크 내면의 힘겨움을 보여준다.

1911년 그의 나이 50세에 발표한 〈태양〉은 뭉크 생애 가장 밝고 힘찬 그림이다. 마치 짙푸른 절망을 떨치고 씩씩하게 솟아오르는 태양처럼, 뭉크는 자신을 불안 속에 던져둔 채 웅크리고 있기보다는 밖으로 걸어 나오기를 선택했다. 우울한 감정과 상처를 생생하게 표현하여 많은 이들의 공감을 얻었던 작가인 만큼, 뭉크의 〈태양〉이 전하는 희망의 힘은 강력했고 고국인들의 큰 사랑을 받았다. 그래서인지 현재 이 작품은 노르웨이의 지폐 뒷면에서도 만나볼 수 있다. 물론 그 앞면에는 뭉크의 얼굴이 새겨져 있다.

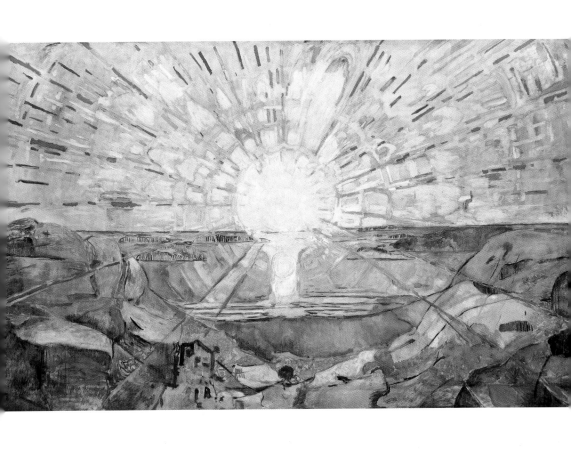

에드바르 뭉크, 〈아침〉, 1884년

(좌) 에드바르 뭉크, 〈해변의 앙케르〉, 1889년

(우) 에드바르 뭉크, 〈아스가르드스트랜드의 여름〉, 1886년

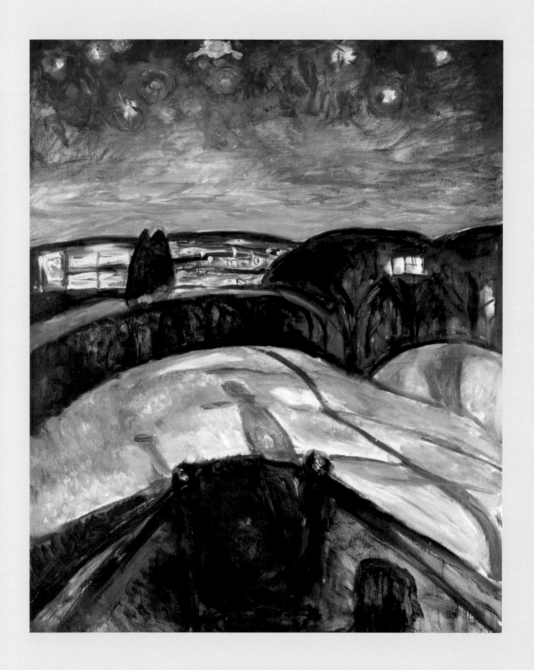

에드바르 뭉크, 〈별이 빛나는 밤에〉, 1922~1924년

"두려움과 질병이 없었다면,
나는 결코 내가 가진 모든 것을
성취할 수 없었을 것입니다."

에드바르 뭉크

안갯속에서도 행복의 길은 있습니다

Henri Matisse
앙리 마티스

꿈

The Dream, 1940

야수파의 창시자 마티스는 삶에 닥친 여러 번의 고난에도 불구하고, 생의 마지막 순간까지 작품활동을 이어간 화가다. 그림을 그릴 때 가장 편안함을 느꼈고, 색채를 풍성하게 표현하며 자신만의 길을 발견한 그는 매일의 어려움 속에 오히려 행복의 길이 있다고 강조했다.

1869년 프랑스 북부의 시골 마을에서 태어난 마티스는 21세 이전까지만 해도 평범한 법학도였다. 장염으로 입원했을 때 어머니가 사다준 물감으로 그림을 그리면서 진로가 바뀌었다. 그의 초기 작품들은 다소 어두운 색조를 띠었으나, 1896년 브르타뉴의 해안에서 보낸 여름휴가를 계기로 마티스의 색조에는 극적인 변화가 생겼다. 그곳에서 고흐의 작품을 접한 이후로는 자연광의 색조가 가미된, 활기 넘치는 그림들을 선보였다.

〈모자를 쓴 여인〉, 〈춤〉 등의 작품을 발표했을 때는 "폭발적인 색채를 거침없이 휘둘러 마치 포악한 짐승 같다"라는 의미로 '야수파'라는 별칭을 얻기도 했지만, 그의 붓이 차츰 여유를 찾아가면서 평온하고 안락한 분위기의 〈삶의 기쁨〉과도 같은 작품이 등장했다. 마티스는 이 작품을 일컬어, '정신을 위한 안락의자'라고 칭하기도 했다.

그는 두 번의 세계대전을 겪었고, 70대에 찾아온 관절염과 암 수술 등으로 거동조차 어려워졌다. 그러나 그는 포기하지 않았으며, 나이가 들면서 더 왕성한 활동을 펼쳤다. 〈달팽이〉는 붓조차 들 수 없게 된 그가 흰 바탕에 색종이를 오려 붙여 만든 작품이다. 추상적이고 소박한 양식의 이 새로운 미술 형식을 매우 사랑한 마티스는 "이것들은 가위로 그린 그림이다"라는 말을 남기기도 했다. 현대미술이 가진 장식적인 미술의 방향은 이처럼 마티스의 길에서 시작되었다.

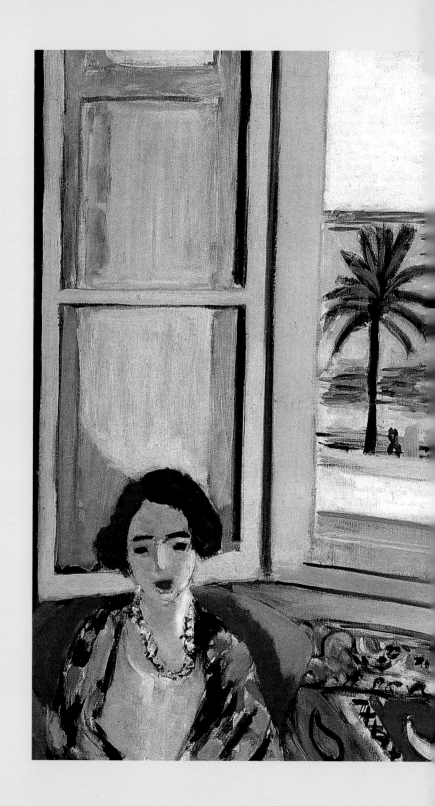

앙리 마티스, 〈열린 창문을 등지고 앉아 있는 여인〉, 1922년

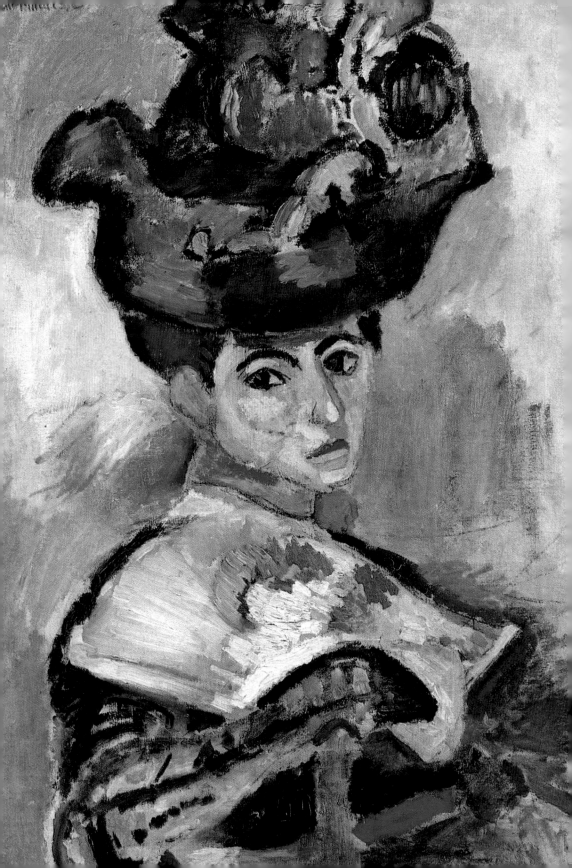

"하루의 노동과
우리를 둘러싼 안개를 비추는 것에서
행복을 찾으세요."

앙리 마티스

앙리 마티스, 〈모자 쓴 여인〉, 1905년

앙리 마티스, 〈잠자는 여인이 있는 정물〉, 1940년

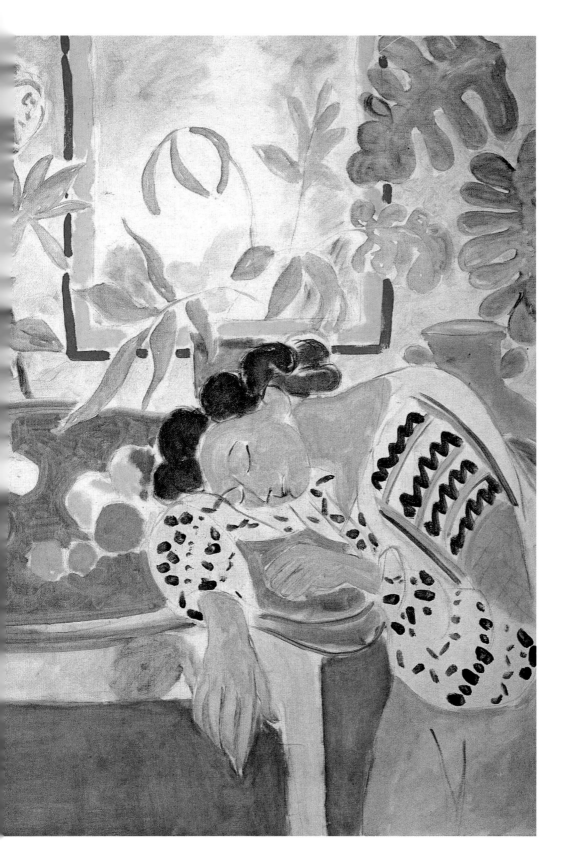

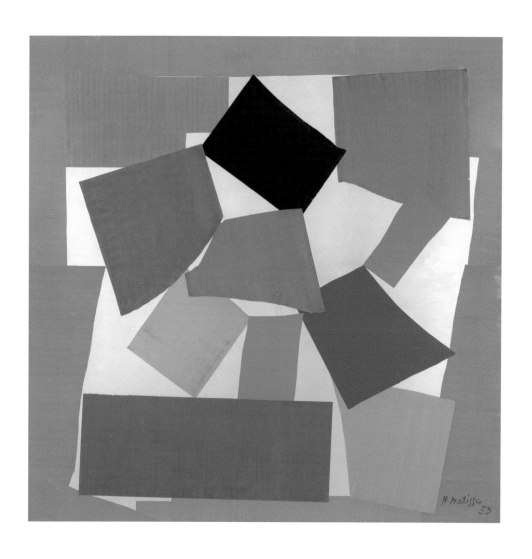

앙리 마티스, 〈달팽이〉, 1953년

"대부분의 사람은
자기가 행복해지려고 결심한 정도만큼
행복할 수 있습니다."

에이브러햄 링컨

상처를 보듬고 좌절에 대처하는 법

Gustave Caillebotte
귀스타브 카유보트

예르, 비의 효과
The Joy of Life, 1905

파리가 근대 도시로 탈바꿈하던 1870년대, 부유한 파리 상류층 가문에서 자라난 카유보트는 법대를 졸업했지만, 화가가 되었다. 그는 당시 유행하던 고전적인 주제에서 벗어나 철교와 도로가 깔린 파리의 모습과 도시인의 고독한 감성을 현대적 감각으로 표현한 화가였다. 공사하는 인부들을 그린 〈대패질하는 사람들〉이 살롱전에서 낙선하자, 드가를 통해 인상파 화가들을 소개받고 이후 인상파전에 참여하여 재정적인 후원자가 되었다. 그는 가난한 모네에게 자신의 화실을 빌려주고 르누아르와 피사로의 그림을 사주는 등의 배려로 그들의 열정을 지지했다.

그러다 보니 그는 차츰 화가보다 예술가의 후원자로 여겨졌다. 4회 인상파전에서 25점을 출품하는 열정을 보였지만 사람들은 그가 얼마의 돈을 기부하고 누구의 작품을 샀는지에만 관심을 보였다. 그러나 그는 예술에 대한 열정을 포기하지 않았다. 파리에 살 때는 도시인의 고독감을 대담한 구도의 뒷모습으로 표현했고 프티 쥬느빌리에서의 전원생활 시절에는, 모네처럼 자신이 가꾼 정원을 꾸준하게 그렸다.

1894년 풍경화를 그리다 정원에서 쓰러진 카유보트가 눈을 감은 후 유언장이 공개되었다. 그는 인상파 작품 70점을 루브르 박물관에 전시하는 것을 조건으로 국가에 기증하여, 끝까지 대중에게 인상파 작품을 알리고자 했다. 당대에 주목받지 못했던 카유보트의 예술적 재능은 1970년대에 이르러 재조명받았다. 근대화 속 지친 도시인을 위로하는, 평온한 전원생활의 감성이 돋보이는 그의 그림에는 차분한 여유가 흐른다.

귀스타브 카유보트, 〈산책하는 두 사람〉, 1881년

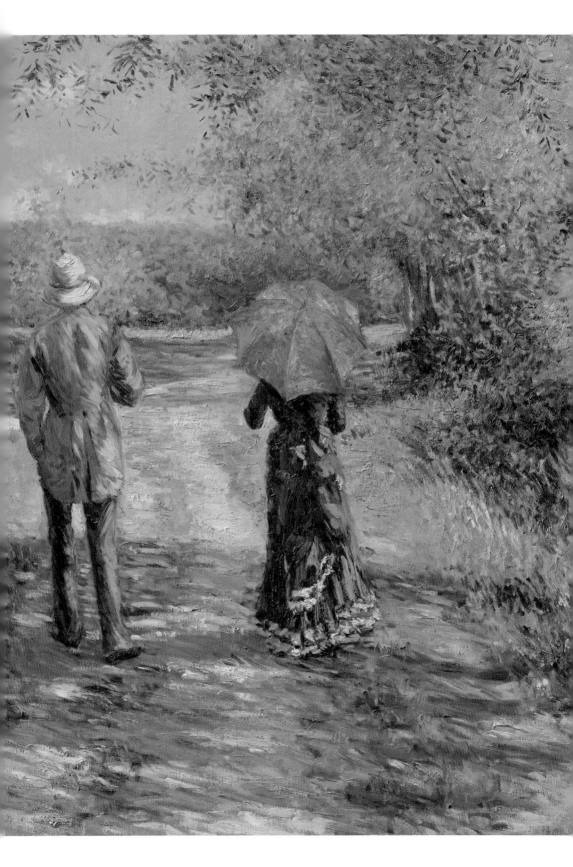

"기꺼이 선택하고, 상처받고, 아파하세요.
그리고 또다시 선택하세요.
그것이 당신에게 부여된 특권이자,
당신이 당신의 삶을 후회하지 않을
유일한 방법입니다."

장 폴 사르트르

귀스타브 카유보트, 〈위에서 내려다본 도로〉, 1880년

귀스타브 카유보트, 〈트루빌의 저택〉, 1884년

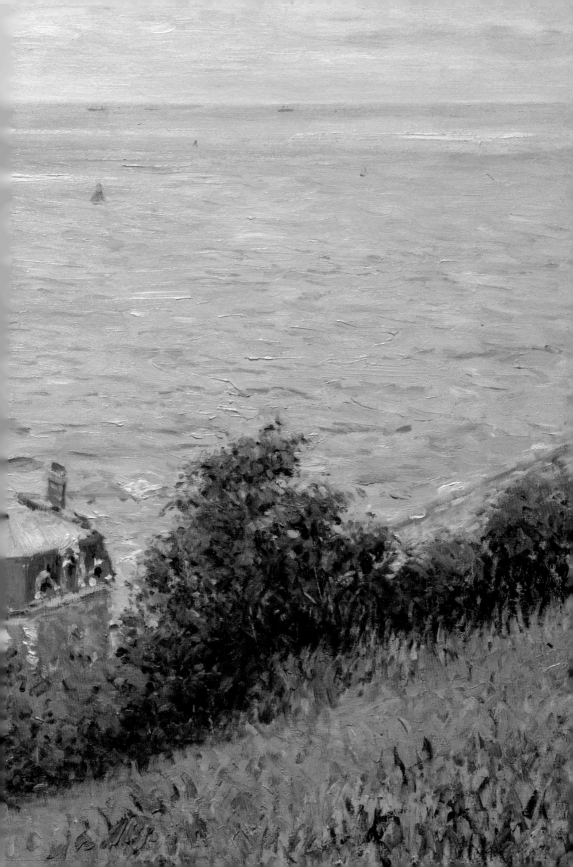

마음이 심란하고 공허한 날에는

Félix Vallotton
펠릭스 발로통

오렌지와 보랏빛의 하늘, 그레이스에서의 노을

Sunset At Grace, Orange And Violet Sky, 1918

1865년 스위스 로잔에서 태어난 발로통은, 화가를 꿈꾸며 17세에 파리로 떠나온 이후 결혼 전까지 늘 경제적인 어려움을 겪어야 했다. 낮에는 일하고 저녁에는 야간반에 등록해 다양한 미술 기법을 배우며 분주히 지냈다. 유학 3년 만에 20세의 나이로 잇달아 살롱전에서 수상하면서 뛰어난 실력을 인정받던 그에게 1899년 마치 혁명과도 같은 행운이 찾아온다.

파리에 갤러리를 소유한 부유한 베른하임 가의 딸과 결혼하게 된 것이다. 아내가 될 가브리엘은 그보다 2살 연상에 이미 3명의 자녀를 둔 미망인이었는데, 파리의 부르주아가 된 그를 여러 동료가 부러워했다. 이 시기 발로통은 부르주아 가정의 실내와 별장의 풍경, 아내와 가족의 모습을 즐겨 그렸는데, 〈해변에서〉, 〈핑크색 옷을 입은 여인과 실내〉 등이 그것이다. 그러나 곧 문제가 불거졌다. 사춘기를 겪던 아이들 셋은 갈수록 무례하게 굴었고 부자 간의 사이는 계속 나빠졌다. 사교모임을 좋아하는 아내로 인해 동반 외출이 잦아지면서 발로통은 그림에 집중할 수가 없었다. 점차 그의 그림 속에는 아이들이 등장하지 않게 되었고 부인은 뒷모습만 남는다.

이때부터 발로통은 여행을 다니며 풍경화를 그렸다. 그의 풍경에는 사람이 거의 등장하지 않으며 정적과 신비에 싸여 있다. 그는 수많은 일몰을 그렸으나 일출은 그리지 않았다. 〈오렌지와 보랏빛의 하늘, 그레이스에서의 노을〉이 그중 하나다. 강렬한 색채가 비현실성을 부여하는 그림 속 장소는 발로통이 떠나고 싶은 공간일지도 모른다. 괴로운 관계 대신 오직 평온만이 존재하는.

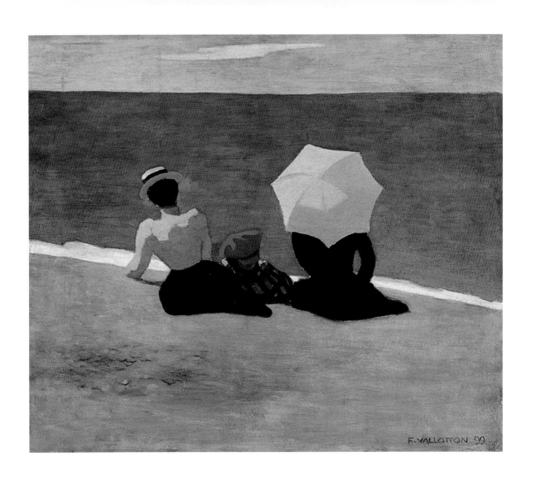

(좌) 펠릭스 발로통, 〈해변에서〉, 1899년

(우) 펠릭스 발로통, 〈하얀 해변에서〉, 1913년

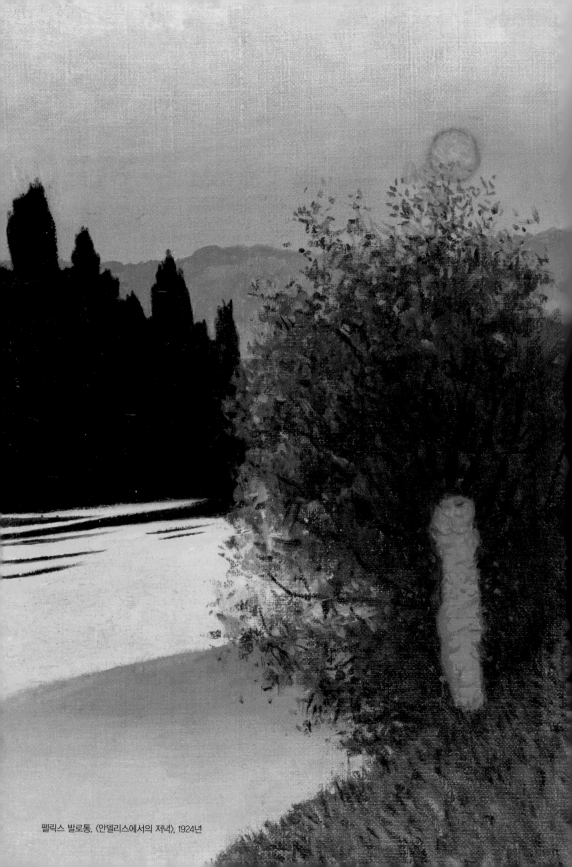

펠릭스 발로통, 〈안델리스에서의 저녁〉, 1924년

펠릭스 발로통, 〈풍경, 석양〉, 1919년

"인생에서 가장 중요한 것은
당신의 내부에서 빛이 꺼지지 않도록 노력하는 것입니다.
안에 빛이 있으면 저절로 밖까지 빛나는 법이니까요."

알베르트 슈바이처

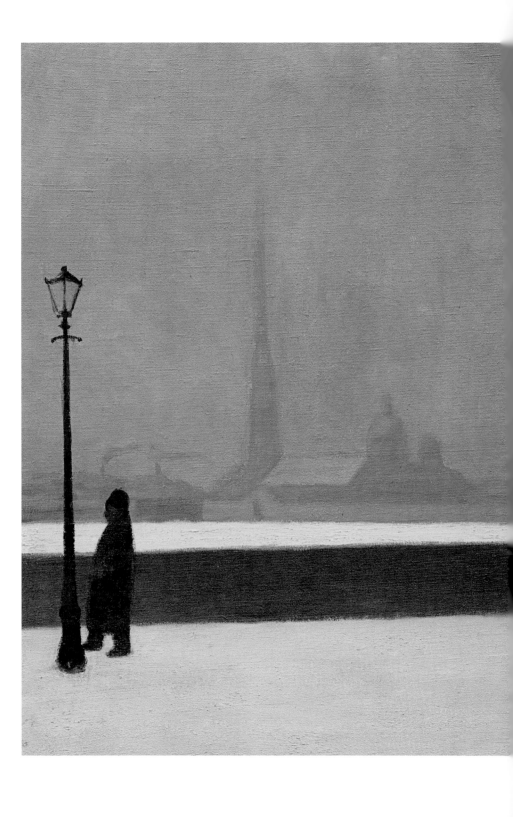

펠릭스 발로통, 〈네바의 옅은 안개〉, 1913년

나는 해야 한다.

그러므로 나는 할 수 있다.

이마누엘 칸트

Part 2.
희망의 미술관

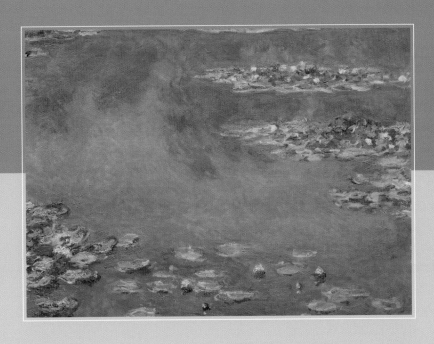

주저앉고 싶은 순간, 나를 일으켜주는 그림들

중요한 것은 하려는 마음, 해내겠다는 의지

Paul Gauguin
폴 고갱

마담 고갱(메트 고갱)
Mette Gauguin, 1880

평생 도전적인 삶을 살았던 고갱은 화가이기 이전에, 평범한 직장인이었다. 유창한 언변과 적극적인 성격 덕분에 파리의 증권회사에서 유능한 주식 중개인으로 활약하며 잘나가던 시기도 있었다. 덴마크 출신의 아름다운 아내와 5명의 자녀를 두고 파리 중심가에서 풍족한 생활을 영유하기도 했지만, 취미로 시작한 '주말 화가' 생활은 고갱의 인생을 완전히 뒤바꾸어 놓았다.

주변의 반대를 모두 뿌리치고 전업 화가로 살아가기로 한 이후, 가계는 궁핍에 빠졌고 아내와 자녀들은 그를 떠났다. 〈마담 고갱〉은 이즈음 그린 작품이다. 그 뒤로 그는 프랑스와 타히티 등을 오가며 자신만의 화풍을 찾아 인상주의 기법을 시도했고, 도자 예술에 심취, 일본 미술과도 접목하는 등 다양한 실험을 거듭했다. 이를 통해 점차 독특한 화풍을 정립한 고갱은 1888년 브르타뉴에 머물면서 그린 〈브르타뉴의 돼지치기〉, 1890년대에 타히티에서 그린 〈타히티의 여인들〉, 〈우리는 어디서 왔으며, 우리는 무엇이며, 우리는 어디로 가는가?〉 등의 대표작을 연이어 내놓았다.

'우리가 어디서 왔는지, 무엇인지, 그리고 어디로 가는지.' 정답이 없는 세 가지 질문은 고갱 스스로가 평생 답을 찾아 헤맸던 일생의 문제이기도 하다.

"인생은 자신의 의지로 살 때만 의미가 있는 거야. 얼마나 강한 의지로 살았는지가 중요해."

좋은 직업과 안락한 가정을 포기하고 당대 주류였던 인상파 화풍을 거부한 채 문명화된 도시를 떠나 기인처럼 살았던 고갱이기에, 그가 남긴 이 말은 깊은 울림을 준다.

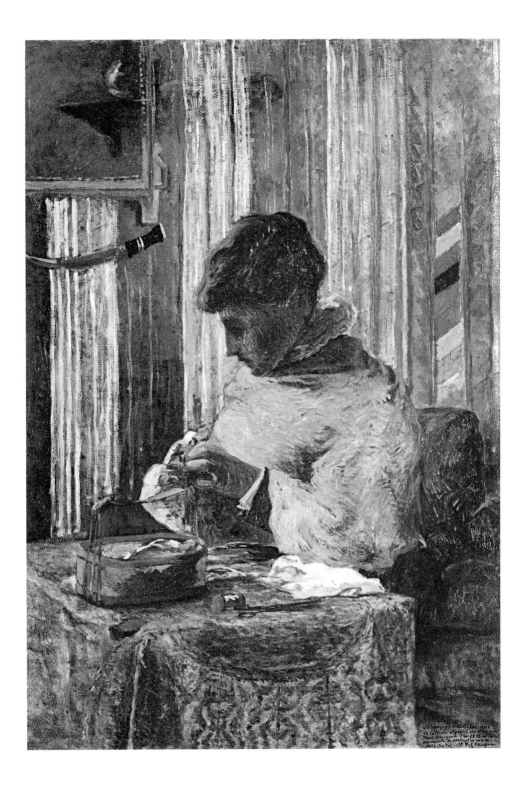

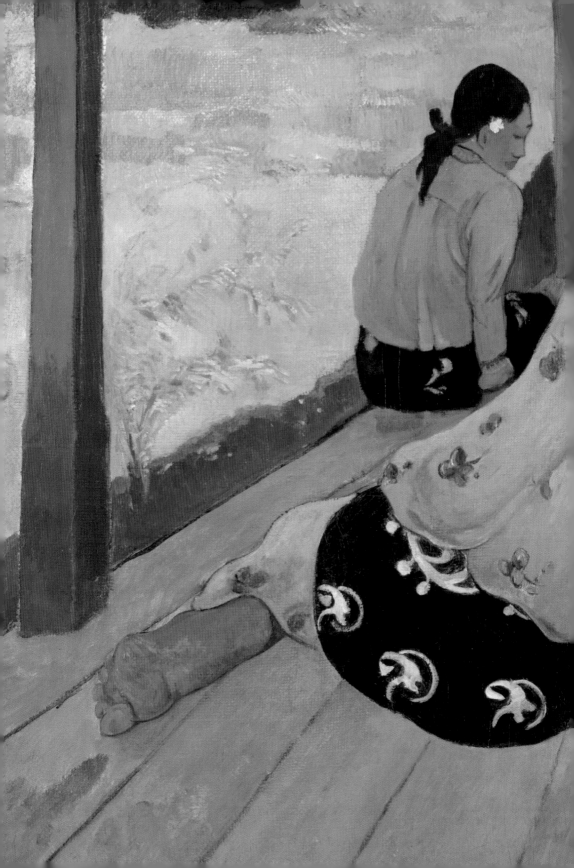

폴 고갱, 〈낮잠〉, 1892~1983년

(좌) 폴 고갱, 〈달콤한 꿈 (맛있는 물)〉, 1895년

(우) 폴 고갱, 〈브르타뉴의 돼지치기〉, 1888년

폴 고갱, 〈강변의 과일 운반선〉, 1887년

매일 어렵지만 잘 살아내고 있습니다

Claude Monet
클로드 모네

수련

Water Lilies, 1906

모네는 1840년, 파리 9구역에서 태어났다. 아버지의 일로 프랑스의 해안 도시 르아브르로 이주한 후 외젠 부댕을 만나 풍경 화가로서의 인생을 시작했다. 그는 부댕을 통해 야외에서 직접 사물을 보고 그리는 외광파* 기법을 배웠고 평생 외광파 회화를 발전시켰다.

1873년 무명예술가협회를 조직하고, 이들과 함께 연 첫 전시회에서 공개한 〈해돋이, 인상〉 작품에서 '인상주의'라는 말이 생겨났다. 1890년 이후부터는 하나의 주제로 여러 장의 작품을 그렸는데, 〈건초더미〉와 〈루앙 대성당〉, 〈수련〉이 대표적인 연작 작품이다. 이 연작들을 통해 빛의 변화에 따라 민감하게 바뀌는 사물의 모습을 탁월하게 표현해낸 모네를 두고, 폴 세잔은 '신의 눈을 가진 유일한 인간'이라는 찬사를 보내기도 했다. 그러나 인상주의의 걸작들 뒤에는 모네의 끊임없는 노력이 있었고, 그로 인한 아픔도 이어졌다.

그는 시시각각 달라지는 빛의 변화를 표현하기 위해 직접 야외에 캔버스를 펴놓고 태양이 뜨고 지는 모든 순간, 하루 종일 빛을 바라보면서 작업했고 시력이 크게 손상됐다. 증상이 심해진 백내장과 두 번의 수술을 거친 끝에 쇠한 모네의 눈이 향한 곳은 집 정원의 연못과 그 위에 피어난 수련이었다. 그는 40년간 250여 점에 이르는 지베르니의 수련을 담아냈다.

〈수련〉 연작은 1차 세계대전 전사자들을 추모하기 위해 제작한 그의 생애 마지막 작품이다. 말년에는 거의 시력을 잃게 되지만 그는 끝내 붓을 놓지 않았다. 과학자의 탐구 정신과 예술가의 감성을 모두 보여주며, 길고 긴 시간 동안 신념을 포기하지 않고 자신의 목표를 이루어낸 화가, 모네이다.

* 아틀리에의 인공조명이 아니라 야외에서 직접 빛을 받으며 그림을 그리는 유파

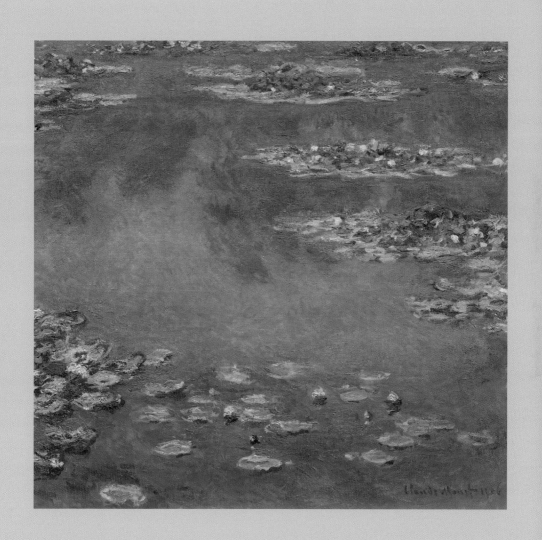

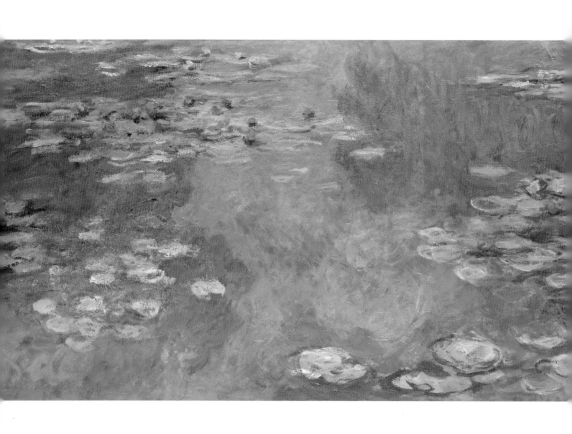

(좌) 클로드 모네, 〈수련〉, 1919년

(우) 클로드 모네, 〈해돋이, 인상〉, 1872년

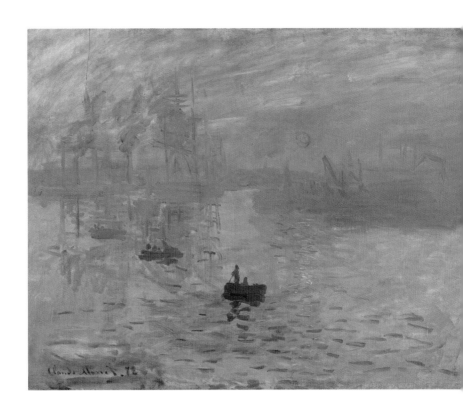

클로드 모네, 〈라방꾸의 일몰〉, 1880년

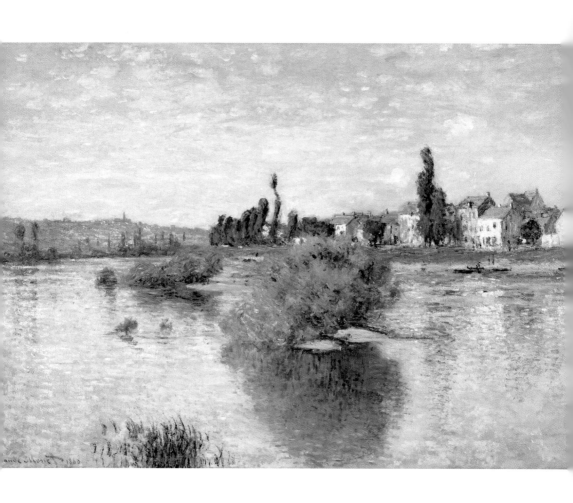

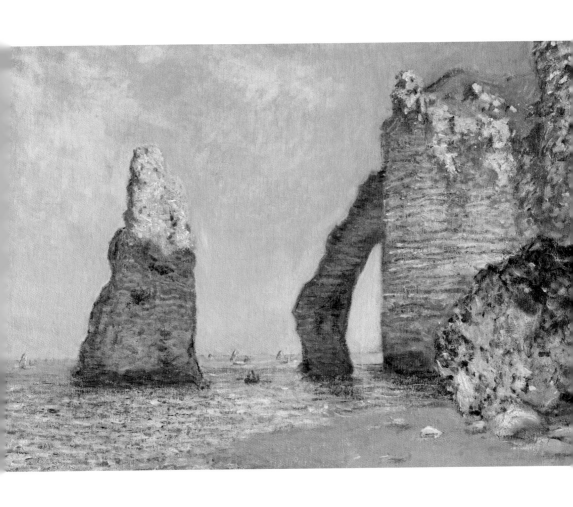

(좌) 클로드 모네, 〈라방꾸에서 본 센강〉, 1879년

(우) 클로드 모네, 〈에트르타의 절벽〉, 1885년

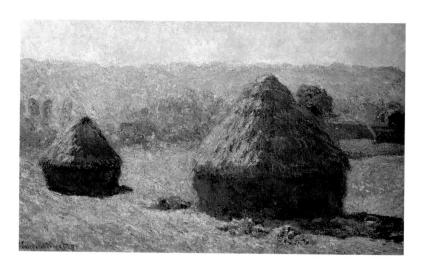

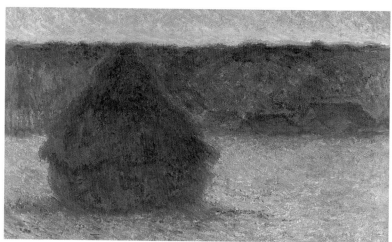

클로드 모네, 〈여름의 끝, 아침의 건초더미〉, 1891년

클로드 모네, 〈석양 속의 건초더미〉, 1891년

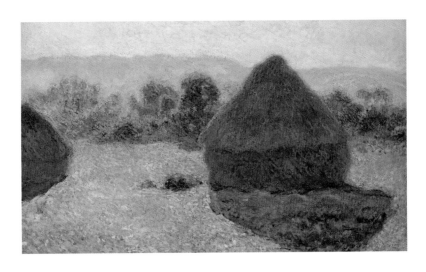

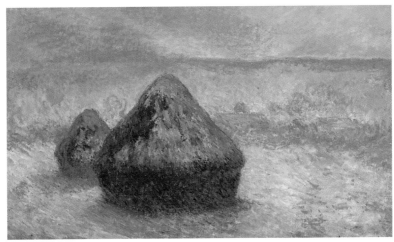

클로드 모네, 〈한낮의 건초더미〉, 1891년
클로드 모네, 〈눈 위의 건초더미〉, 1891년

이제 후회의 바다에서 빠져나올 시간

Marie Laurencin
마리 로랑생

세 명의 젊은 여인들
The Three Young Women, 1953

로랑생은 특유의 섬세한 감성으로 몽환적인 이미지를 아름다운 색조로 그려낸 화가다. 1·2차 세계대전을 모두 경험하며 드라마틱한 삶을 살았던 그녀는 평생 그림에 열광했고, 피카소가 주름잡던 파리 미술계에서 그 누구도 흉내 낼 수 없는 자신만의 화풍을 확립했다.

1883년 파리에서 사생아로 태어난 로랑생은 도자기에 그림을 그리는 세브르 회사에 다니다가 그만둔 뒤, 욍베르 미술 아카데미에서 전문적인 그림 수업을 받았다. 이곳에서 입체파의 창시자로 불리는 조르주 브라크에게 재능을 인정받으면서 본격적인 화가의 길을 걷게 된다. 그 이후, 피카소를 비롯한 파리 젊은 예술가들의 작업실인 세탁선(Bateau-Lavoir)을 드나들며 기욤 아폴리네르, 앙리 루소 등과 함께 어울렸고, '입체파의 소녀', '몽마르트르의 뮤즈'로 일컬어졌다.

〈아폴리네르와 친구들〉은 1909년 아폴리네르와 열애에 빠졌던 시절 그린 작품이다. 화면 오른쪽에 피카소와 로랑생이 있다. 중앙의 아폴리네르는 로랑생의 마음 한가운데에 그가 있음을 보여준다. 1911년 뜻밖의 사건으로 아폴리네르와 이별한 후, 3년 뒤 독일인 남작 오토 폰 뷔체와 결혼하지만 제1차 세계대전을 겪으며 이혼하게 된다. 결혼과 이혼, 전쟁의 여파로 망명을 거듭하면서 긴 시간 붓을 놓아야 했던 그녀의 삶은 늘 쉽지 않았다. 그러나 그녀는 좌절에 오래 머무르지 않았고, 1921년 다시 파리로 돌아온 뒤 불안한 순간마다 부지런히 그렸던 그림들을 모아 개인전을 열었다. 우아하고 세련된 매력과 신비로움이 더해진 독특한 작품들은 전쟁 후 절망에 빠진 사람들을 위로해 주었고, 재기에 성공한 그녀의 색채는 어두운 회색에서 에메랄드색, 푸른 파랑, 부드러운 핑크의 밝고 아름다운 방향으로 변화했다.

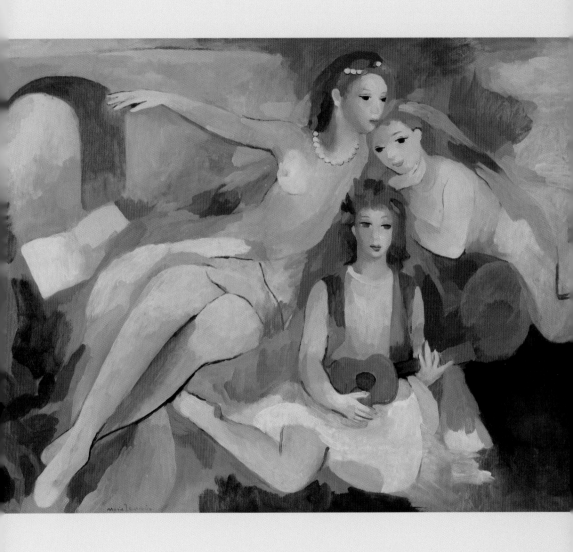

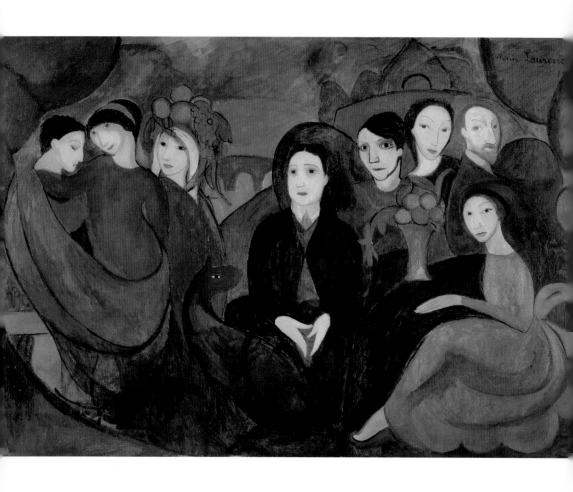

"아무리 많이 후회한다고 해도
과거를 바꿀 수는 없습니다.
아무리 많이 걱정한다 해도
미래를 바꿀 수도 없지요. 그렇기에
이제는 지금의 삶을 생각할 때입니다."

로이 T. 베넷

마리 로랑생, 〈아폴리네르와 친구들〉, 1909년

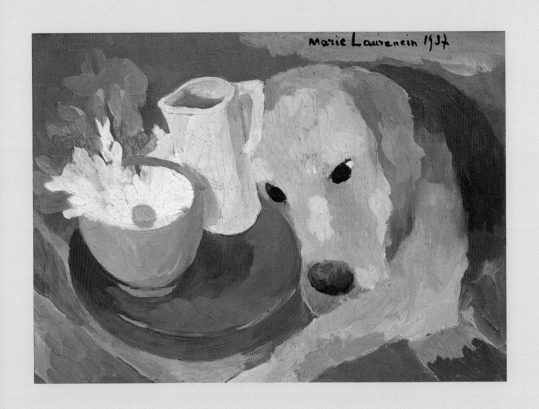

(좌) 마리 로랑생, 〈디나〉, 1937년

(우) 마리 로랑생, 〈기타를 든 여성〉, 1945년

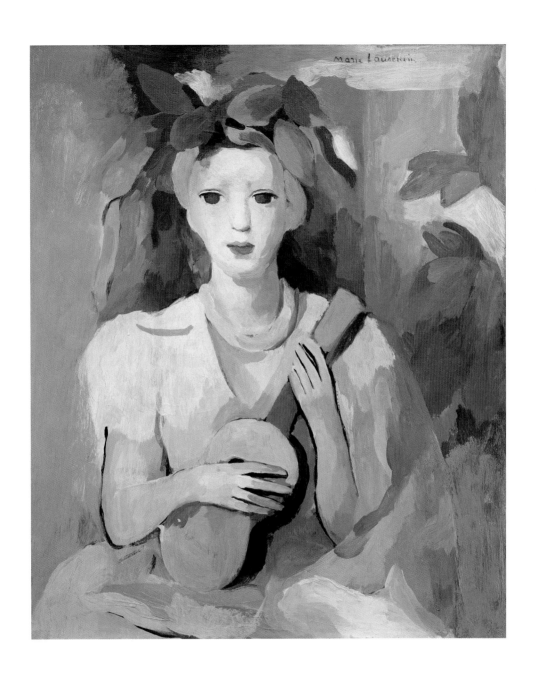

불안한 순간마다 다시 연필을 듭니다

Vincent van Gogh
빈센트 반 고흐

밤의 카페 테라스

Café Terrace at Night, 1888

고흐는 불안의 감정을 정면으로 마주하고 그 힘을 통해 아름다운 예술을 창조한 화가다. 그는 때로는 동생에게 재정적으로 의지해야 했을 만큼 넉넉지 않은 경제 형편 속에서도 그림을 포기하지 않았고, 끝내 그림 속에서 자신의 평온을 찾아냈다. 그만큼 그의 그림 속에서는 언제나 고독하지만 따뜻한 길을 발견할 수 있다.

고흐는 특히 밤하늘의 아름다움에 깊이 천착했다. 치열한 삶과 고독이 주는 슬픔을 잊게 하는 그의 안식처는 별이 빛나는 밤하늘이었다. 밤하늘의 아름다움이 생생하게 담긴 그림, 〈밤의 카페 테라스〉는 고흐가 화가 공동체를 위해 임대한 노란 집을 꾸미며 오랜만에 포근한 안락함과 행복감에 젖어 있던 시절 그린 작품이다. 파리 한 귀퉁이에 있는 작은 카페를 둘러싼 평화로움과 따스함에 매료된 그는 자신의 눈에 비친 이 순간의 모습을 그림으로 담아내기로 했다. 이 그림을 그릴 때의 기분을 고흐는 이렇게 표현했다.

"사람들의 소음을 들으며 밤하늘에 별을 그려넣는 일은 정말 기분 좋았단다."

가스 등불을 환히 밝힌 밤의 카페에서 사람들은 느긋하게 밤을 즐기고 있다. 별이 반짝이는 푸른 밤하늘은 낮의 소란과 뜨거운 햇살을 녹인 힘을 차분하게 품고 있다. 마음을 고요한 호수처럼 차분하게 가다듬어 주는 푸른 색채 속에서 외로움과 절망을 이겨내고 자신만의 행복한 순간을 남긴 고흐. 진정 행복하지 않았다면 그가 그린 밤하늘이 이토록 아름답게 빛날 수 없었을 것이다.

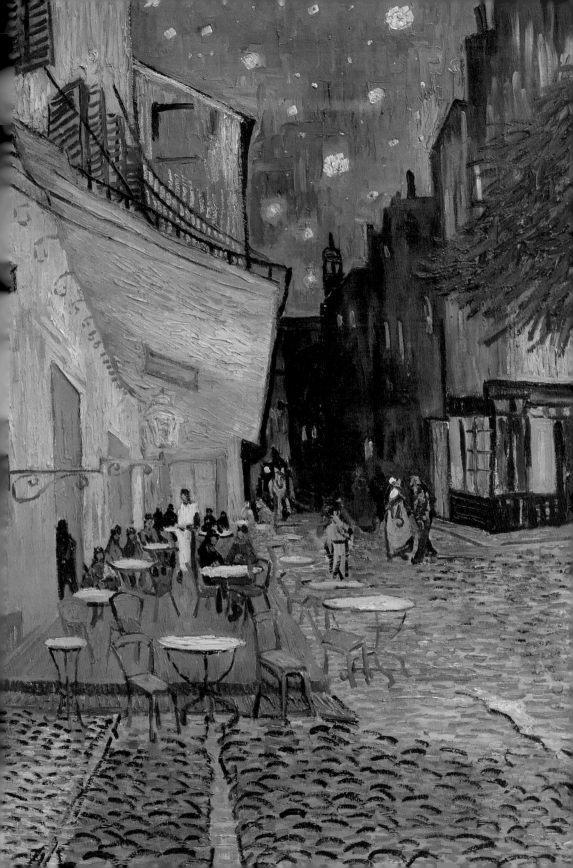

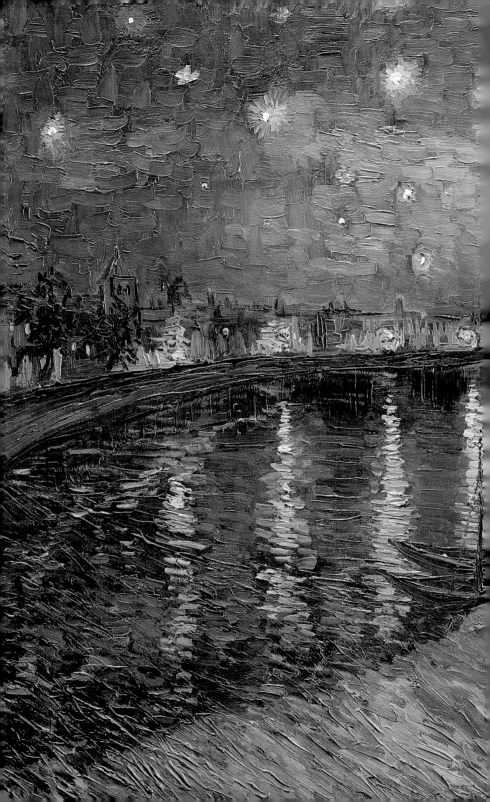

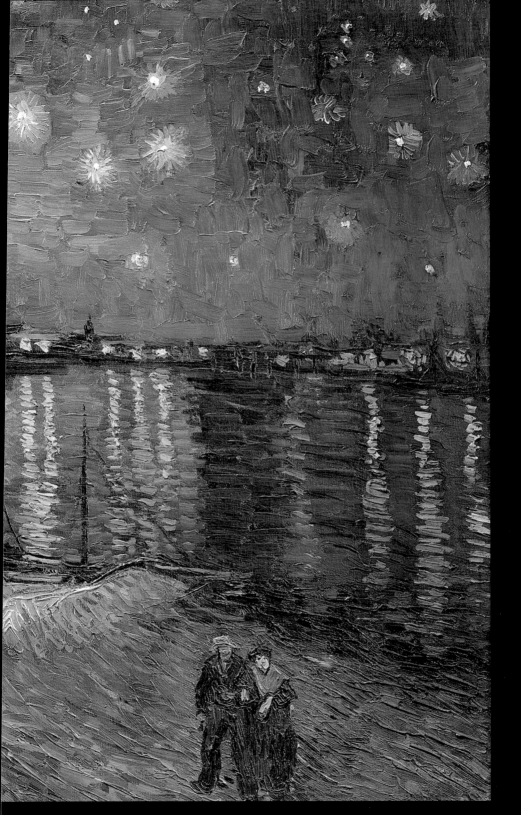

"밤은 낮보다 색채가 더 풍부하고

가장 강렬한 보라색, 파란색, 초록색으로 물든다."

테오에게 보낸 고흐의 편지, 1889년 4월

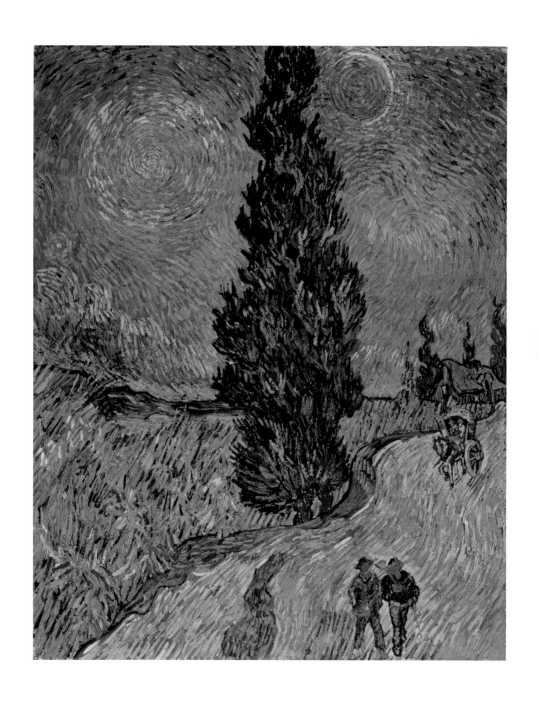

빈센트 반 고흐, 〈사이프러스와 달과 별이 있는 풍경〉, 1890년

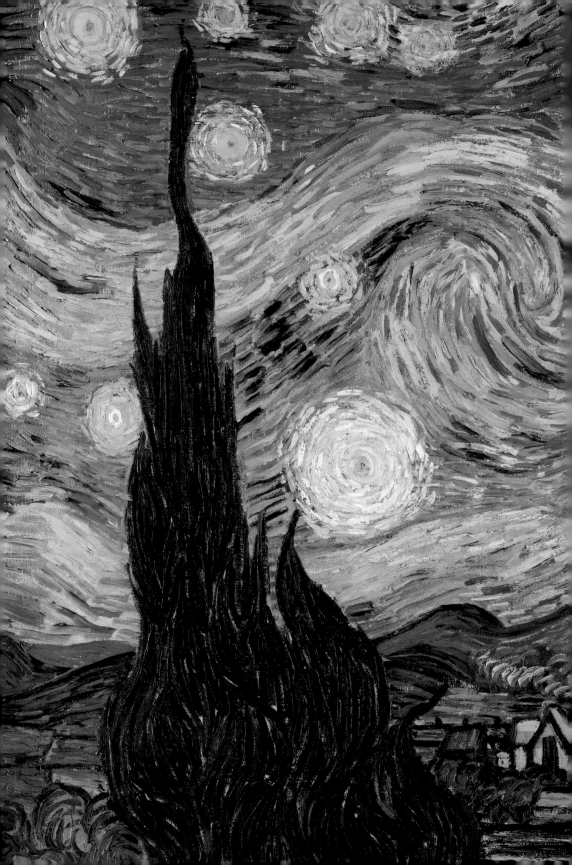

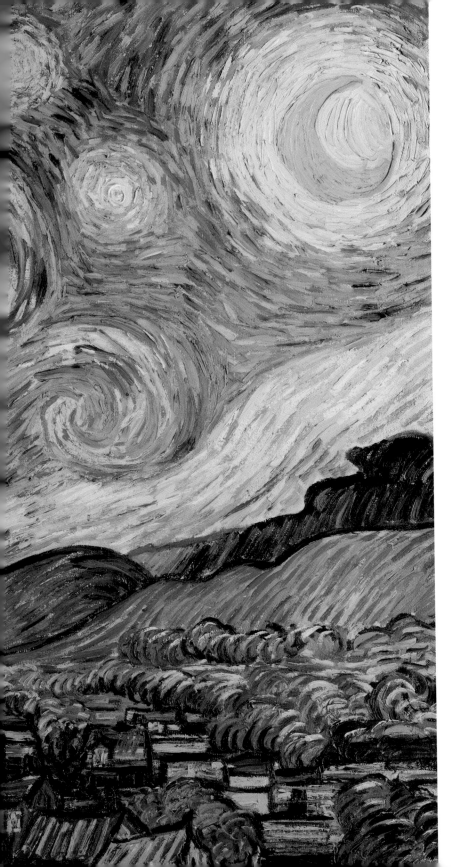

오직 나만이 나를 구할 수 있기에

Gustav Klimt
구스타프 클림트

키스

The Kiss, 1908

1908년, 오스트리아 황제의 즉위 60주년을 기념하는 미술전에서 가장 큰 화젯 거리는 단연 클림트의 〈키스〉였다. 관능적인 곡선과 황홀한 장식, 정교한 금세공 기술이 어우러진 독보적인 이 작품을 통해, 클림트는 빈 최고의 화가로 인정받 았고 '황금의 화가'로 불렸다. 그러나 그는 이 작품을 완성하기 4년 전만 해도 사 회적인 비난에 시달리다가 주문받은 계약을 자진 반납하고 빈의 중심에서 떠나 야 했다. 당시 '추악한' 예술이라고까지 불렸던 클림트 작품의 평판이 찬사로 바 뀌게 된 것은 그동안 그가 사람들의 '다시는 일어서지 못할 것'이라는 편견을 자 신에 대한 믿음으로 극복해 냈기 때문이다.

1862년 빈의 외곽에서 가난한 금 세공사의 아들로 태어난 그는 중등교육을 마 친 후 빈 장식공예학교에서 장식 미술을 배웠다. 17세부터는 남동생과 동창생 프란츠와 함께 예술가컴퍼니를 결성해 빈 미술사 박물관의 장식을 맡는 등 빈에 서 많은 일감을 소화했다. 1892년 아버지와 남동생이 사망한 뒤로, 깊은 슬픔에 빠진 그는 3년간 창작의 위기를 맞았다. 〈사랑〉은 그 위기를 극복하고 탄생시킨 걸작이다. 그 후로 동생의 딸과 처제, 후원가 등 주로 여성을 모델로 〈헬레네 클 림트의 초상〉 〈에밀리 플뢰게의 초상〉 등의 명작을 세상에 내놓았다.

그의 고난이 본격화된 것은 빈 대학의 의뢰로 그린 〈철학〉 등이 공개되면서부터 다. 외설적이라는 이유로 빈 대학 교수들과 정면충돌한 것이다. 그를 향한 사회 적인 비난은 나날이 거세졌고, 그는 이후로 공공작품을 의뢰받을 수 없게 되었 다. 그러나 클림트는 여기서 멈추지 않았다. 오히려 자신의 장식적인 패턴, 금을 사용한 독창적인 양식을 강화하여 〈아델 블로흐 바우어의 초상〉 등을 내놓으며 이른바 '황금시대'를 연 것이다. 〈키스〉는 바로 그 정점에 있는 작품이다.

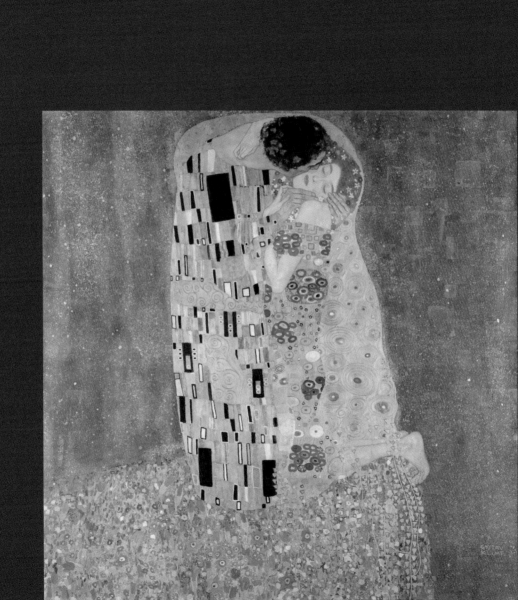

(좌) 구스타프 클림트, 〈아터 호수에서〉, 1902년

(우) 구스타프 클림트, 〈아터 호수에서〉, 1900년

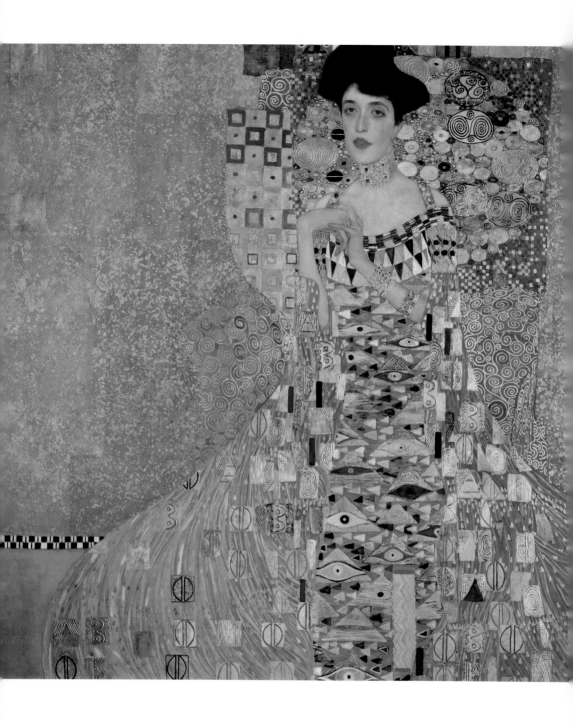

구스타프 클림트, 〈아델 블로흐 바우어의 초상〉, 1907년

"다른 사람이 무엇을 하는지 신경 쓰지 마세요.
더 나은 당신이 되기 위해 노력하고
매일 당신의 기록을 깨뜨리면 됩니다."

윌리엄 보에커

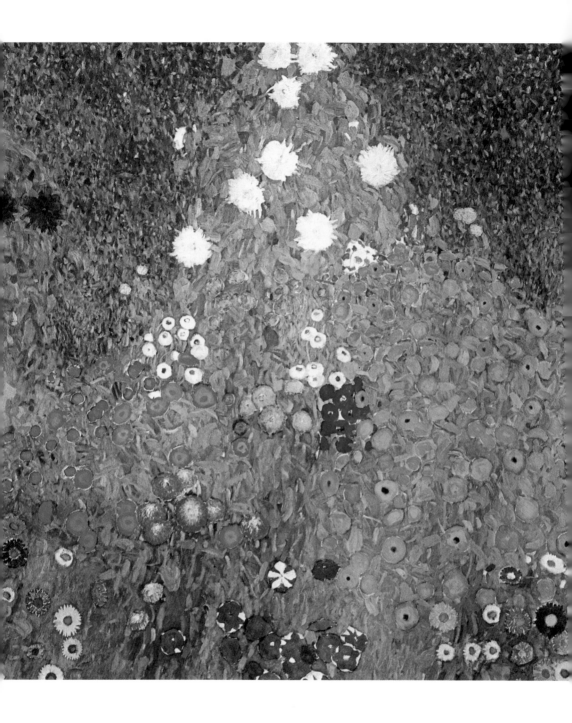

(좌) 구스타프 클림트, 〈화원〉, 1907년

(우) 구스타프 클림트, 〈헬레네 클림트의 초상〉, 1898년

(좌) 구스타프 클림트, 〈카머성의 고요한 공원〉, 1899년

(우) 구스타프 클림트, 〈카머성 공원〉, 1909년

겨울이 오면
봄이 멀지 않으리.

퍼시 셸리

Part 3.

치유의 미술관

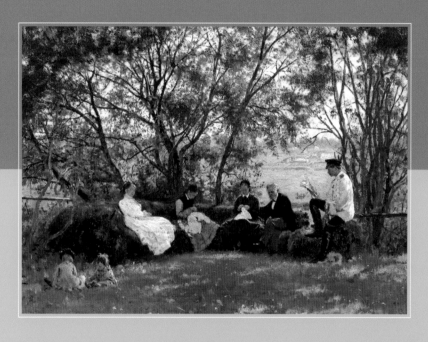

유난히 마음속 상처가 아픈 날의 그림들

아픈 당신을 위해 이 그림을 그렸습니다

Pierre Bonnard
피에르 보나르

팔꿈치를 괴고 있는 여인
Woman Leaning with Dog and Still Life, 1917

〈팔꿈치를 괴고 있는 여인〉은 20세기 초반 프랑스의 주요 예술가인 보나르의 대표작 중 하나로, 그의 스타일과 주제를 엿볼 수 있는 작품이다. 그의 작품들은 주로 여가를 보내는 인물들의 평화로움과 아름다움을 담아내고 있는데, 이는 보나르 자신의 고요한 일상에서 기인한다.

1867년 프랑스에서 태어난 그는 유럽의 다른 많은 거장처럼 처음에는 집안의 바람대로 법대에 진학해 22세까지 변호사로 일했다. 그러나 끝내 그림을 향한 꿈을 놓지 못하고 화가가 되겠다며 기존과는 완전히 다른 인생 행로를 선택한 뒤로는, 주로 자신의 주변 환경과 일상에서 영감을 받아 작품을 만들었다.

특별한 장소를 찾아가거나, 대단한 모델을 눈앞에 두지 않아도, 그에게는 평생의 연인이자 아내인 마르트 드 멜리니와 함께 하는 일상의 단순한 순간조차도 아름다웠다. 그는 특히 평온의 찰나를 포착해 기억해 두었다가, 머릿속의 풍경을 그림으로 표현하는 데 누구보다도 뛰어났다. 그렇게 멜리니와 함께한 공간 속에서, 보나르는 평생 그녀의 모습을 담은 그림을 무려 384점이나 그렸다. 그는 그림의 주제가 되는 사물이나 인물, 풍경을 단순히 묘사하는 데 그치지 않고, 눈부시게 내리쬐는 빛과 그 빛에 따라 변화하는 색의 조화를 통해 본질을 담아냈다. "지혜로운 명상에 잠긴 그는 폭력도 공포도 없는, 모두가 꿈꾸는 불가능의 영역으로 우리를 초대한다." 어느 평론가는 그의 작품을 이렇게 평하기도 했다. 보나르의 동료와 미술학자들은 그를 '조용하고 한결같은 사람'이라고 평가했으며, 겸손하고 혼자 있기를 좋아하는 인물이었다. 그는 80세의 나이로 사망할 때까지 한결같이 꾸준히 발전해 나가며 작품 활동을 이어갔다.

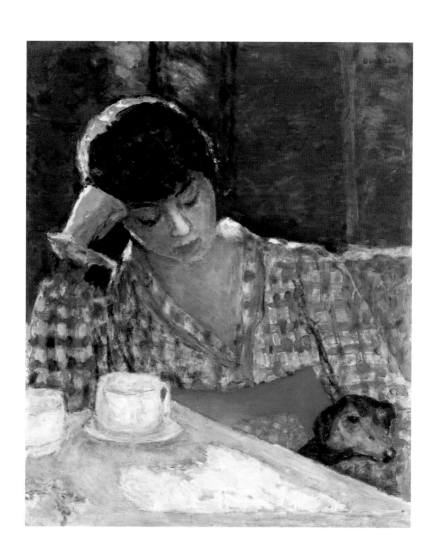

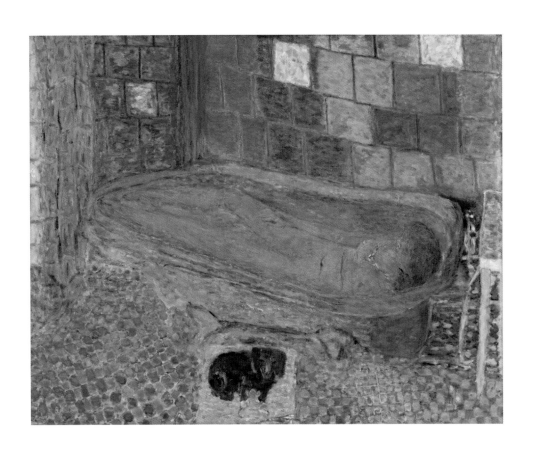

피에르 보나르, 〈욕조 속의 누드와 강아지〉, 1941년

"우리들의 인생에는
화가의 팔레트에 놓인 것 같이,
인생과 예술의 의미를 보여주는 유일한 색채가 있습니다.

바로 사랑이라는 색이죠."

마르크 샤갈

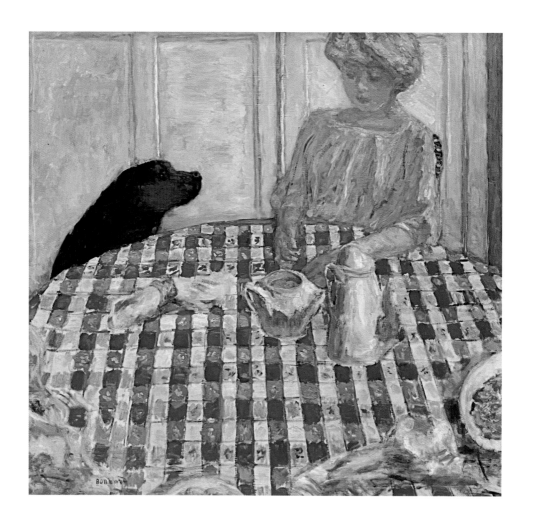

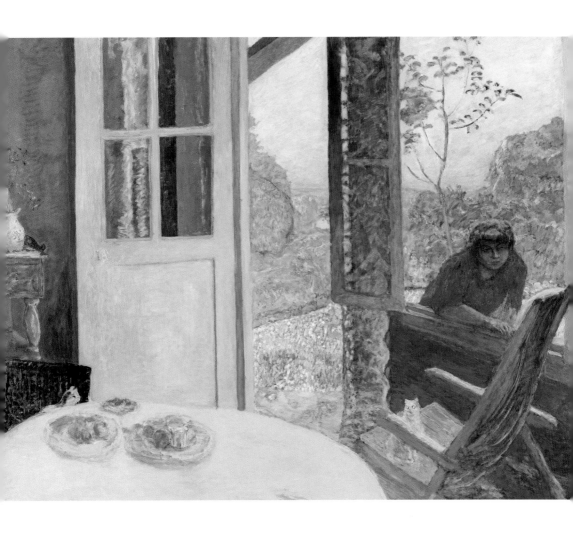

(좌) 피에르 보나르, 〈커피〉, 1915년

(우) 피에르 보나르, 〈시골의 점심시간〉, 1913년

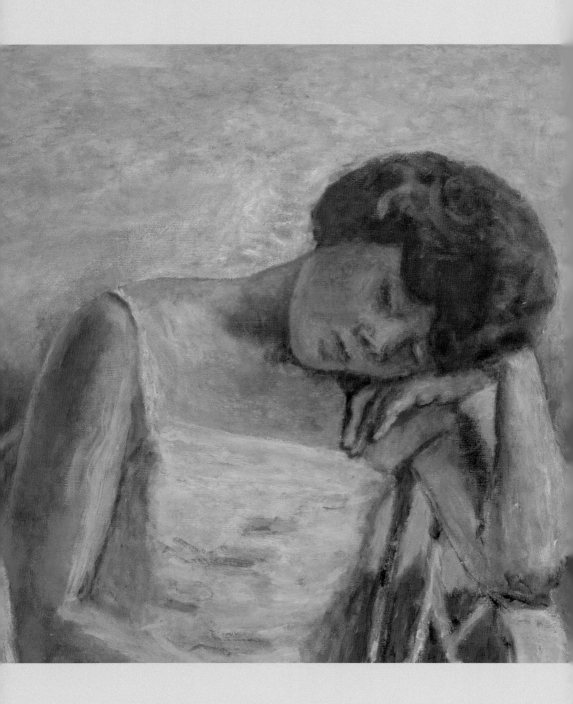

피에르 보나르, 〈잠든 여인〉, 1928년

평범한 하루 속에서 기쁨을 발견하는 법

Carl Larsson
칼 라르손

영명 축일의 날

A Day Celebration, 1895

누구에게나 소중한 것에는 이유가 있다. 큰 벽난로에 따뜻한 온기를 채워 집안 가득 가족에게 행복을 주는 일이 무엇보다 소중한 사람이 있었다. 그의 가족 사랑은 몹시 비참한 현실에서 비롯된 것이었다.

라르손은 1853년 스톡홀름에 위치한 허름한 여관에서 태어났다. 술과 도박으로 집을 떠난 아버지 때문에 어머니와 그는 거리로 내몰려 노숙자 생활을 해야 했다. 이때 추위와 굶주림 때문에 어린 남동생을 잃기도 했다. 다행히도 그는 가난했지만 재능을 알아본 선생님과 친구들의 도움으로 스웨덴 왕립예술 아카데미에 다니며 학업을 계속할 수 있었다. 이윽고 장학금을 받고 파리 유학을 떠났다. 이 젊은 화가에게 파리 유학은 가난에서 벗어날 희망의 빛이었지만, 1883년 살롱전에 입선하기까지 9년 동안 그는 가난한 이방인의 삶을 견뎌야 했다.

그러나 이 시기 그에게는 평생 짝이 되는 여인 카린 베르그가 찾아온다. 1883년 마침내 결혼식을 올리게 되었을 때 라르손은 오랜 시간 그를 괴롭혔던 불행의 그늘이 마침내 걷히는 감정에 북받쳐 울었다고 전해진다. 그에게 결혼은 마침내 찾은 삶의 진정한 보금자리였다.

8명의 아이를 낳은 두 사람은, 고향 스웨덴으로 돌아와 훗날 '릴라 히트나스'라 불리게 되는 집을 아름답게 가꾸고 돌보았다. 그는 이 집에서 가족들과 함께 한 다양한 순간을 그림으로 남겼는데, 〈영명 축일의 날〉에서는 축제를 즐기는 환희의 감정이, 〈벌 받는 자리〉에서는 벌을 받는 아들을 향한 장난스러우면서도 애처러운 감정이 생생하게 느껴진다.

집 안의 러그와 꽃무늬로 장식한 벽난로, 차분한 컬러로 톤을 맞춘 의자와 소파 커버 등의 장식은 부부가 함께 꾸민 것이다. 가구 브랜드 이케아는 이들이 자신들의 인테리어에 큰 영향을 주었으며, 정신적인 지주라고 밝히기도 했다.

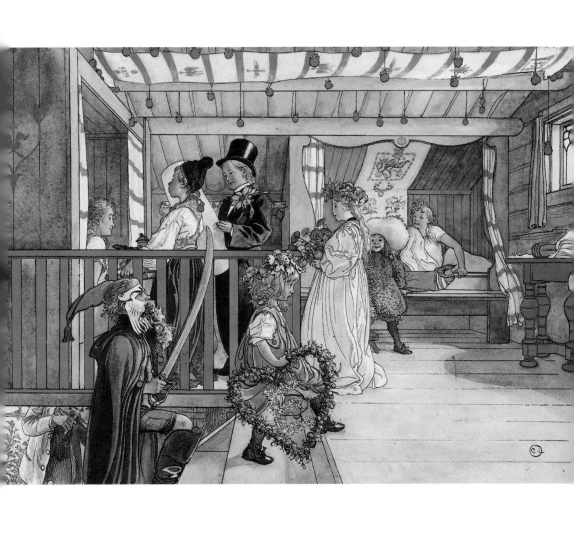

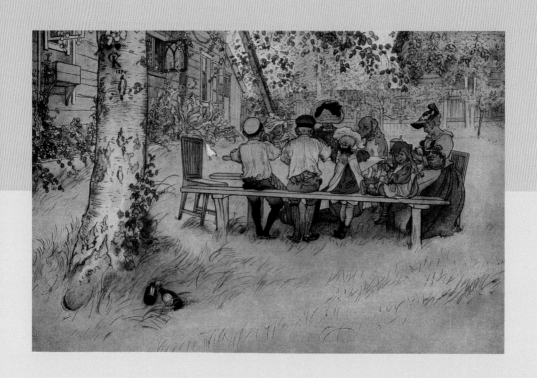

칼 라르손, 〈자작나무 아래 아침식사〉, 1895년

"아내와 함께 꾸민 집,
내 가족에 대한 추억,
이 모든 것이 담겨 있는 그림들이
내 인생 최대의 작품입니다."

칼 라르손

(좌) 칼 라르손, 〈꽃이 있는 창문〉, 1894년

(우) 칼 라르손, 〈벌 받는 자리〉, 1900년

(좌) 칼 라르손, 〈화실에서 아내와 딸〉, 1885년

(우) 칼 라르손, 〈브리타와 나〉, 1885년

나를 미움에서 해방시키는 홀가분함

William Turner
윌리엄 터너

눈보라
Snow Storm, 1842

터너는 1775년 런던에서 이발사의 아들로 태어났다. 그는 아버지의 자랑이었다. 일찍부터 이발소에 걸어둔 터너의 그림은 꽤 인기였고, 15세에 런던의 왕립 미술 아카데미에서 그림을 배우기 시작했다. 26세에 최연소로 왕립 아카데미의 정회원이 된 그는, 31세에 영국 최고 미술학교의 교수가 되었다. 평범한 가정에서 태어나 천재적인 재능으로 일찍 성공한 터너는 당시 저평가받던 풍경화에 목숨을 건 열정가였다. 그러나 후기 시대로 갈수록 풍경은 없고 색채만 가득한 그림을 그려 사람들을 아리송하게 만들었다.

특히 〈눈보라〉를 바라보자면, 우리 눈에 보이는 건 어둠을 집어삼키는 검은 힘, 공기에 흩어진 증기선 빛의 인상뿐이다. 터너는 끈질긴 관찰로 풍경화의 핵심에 색채가 있음을 깨닫고 이를 그림에 표현해 냈다. 이러한 통찰에도 불구하고 이 그림은 '비누 거품과 회반죽 덩어리'라는 혹평과 비난을 받았다.

그러나 터너는 영리하게도 의미 없는 비난에 상처받거나 감정을 소모하지 않았다. 기꺼이 자신에게 돌을 던지는 사람들을 미워하는 감정에서 자신을 해방시켰다. 그는 자기를 지지해 준 아버지와 함께 살면서 자신을 이해하는 친구들과의 교류를 즐기며 새로운 풍경화를 계속 실험했다. 터너가 가장 자신 있어 한 작품 〈해체를 위해 예인되는 테메레르 호〉는 색채와 풍경 사이에서 균형을 이룬 작품이다.

그는 평생 280점의 유화 외에 1만 9,000점의 드로잉과 채색 스케치를 남겼다. 마음에 남아 있는 부정적인 감정의 앙금으로 더 이상 자신을 괴롭힐 필요는 없다. 그림 속 떠오르는 해처럼, 평생 성실했던 터너처럼 이제는 삶의 어두웠던 터널을 떠나 다시 밝아올 내일을 준비할 시간이다.

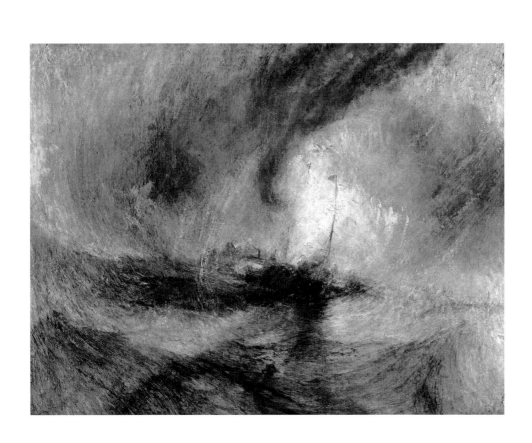

윌리엄 터너, 〈노럼 성의 일출〉, 1845년

"나는 이해할 수 있는 그림을 그리지 않았습니다.
풍경이 어떻게 보이는지를 보여주고 싶었을 뿐입니다."

윌리엄 터너

윌리엄 터너, 〈산 조르지오 마조레: 이른 아침〉, 1819년

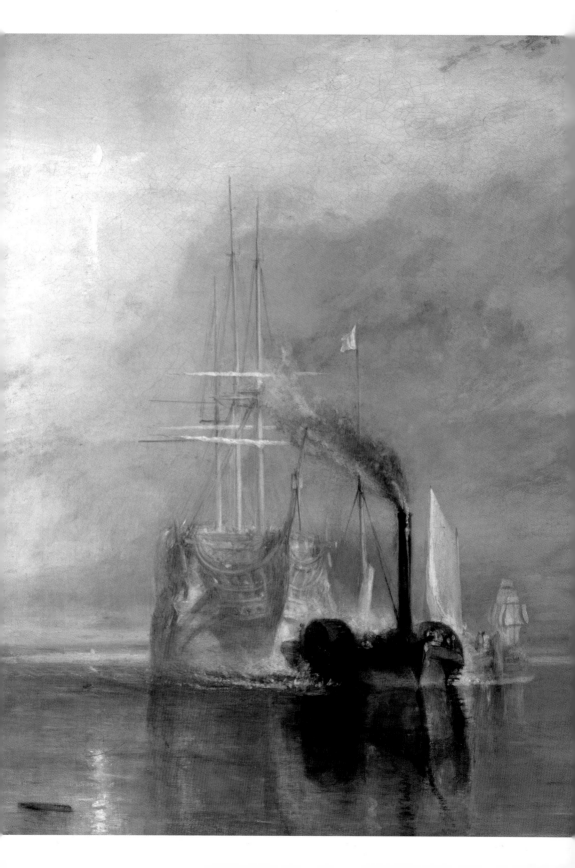

천천히, 그러나 꾸준히 나아지면 되니까요

Paul Cézanne
폴 세잔

사과가 있는 정물

Still-life with Apples, 1893~1894

세잔은 19세기 후반에서 20세기 초반에 활약한 프랑스 화가로, '근대회화의 아버지'라고 불릴 만큼 현대 미술에 지대한 영향을 미쳤다. 인상주의에서 벗어나 입체주의, 표현주의 등 다양한 사조에 영향을 주었으며, 피카소, 브라크 등 여러 화가에게 영감을 주었다.

1839년, 엑상프로방스의 부유한 가문에서 태어난 그는 법대에 다니다가 어느 날 루브르 박물관에서 운명적으로 그림을 마주한 후 화가가 되기로 인생의 진로를 다시 정한다. 그러나 세잔은 실력을 타고나거나 감성이 풍부한 예술가 기질을 가진 화가가 아니었다. 오히려 그림을 잘 그리지 못했고, 그래서 사람들에게 오랫동안 화가로 인정받지 못했다. 그런 까닭에 세잔은 자주 미술에 대한 통념에 불만을 품었다. 그림은 아름다워야 가치 있다는 생각을 받아들이지 않았고 천재적 영감이 필요하다는 낭만적인 생각에도 동의하지 않았다. 그 대신, 철학자가 사유하듯 끊임없이 의심하고 탐구했다.

그의 초기 작품들은 어두운 색조로 다소 침울한 분위기를 자아냈지만, 긴 고민의 답을 발견하기 시작한 1870년대에 들어서면서 점차 양식이 변화하기 시작했다. 특히 〈사과와 오렌지가 있는 정물〉에서는 자연과 사물의 형태를 원기둥과 구, 원뿔로 해석한 독자적인 화풍이 돋보인다. 형태를 단순화하고, 색채를 통해 공간과 물체, 감정까지도 표현하려 한 그의 철학은 〈생 빅투아르 산〉에서도 고스란히 드러나 있다.

"하나의 전통이 아무것도 아닌 나로부터 시작될 수도 있을 것이다."

새로운 시도를 두려워하지 않은 그였기에, 천천히 그러나 멀리까지 나아갈 수 있었을 것이다.

폴 세잔, 〈사과와 프림로즈 화분이 있는 정물〉, 1890년

"그 무엇도 완벽한 직선으로 움직이지 않습니다.
어떤 목표도 좌절과 방해를 겪지 않고
이루어지는 법은 없습니다."

앤드류 매튜스

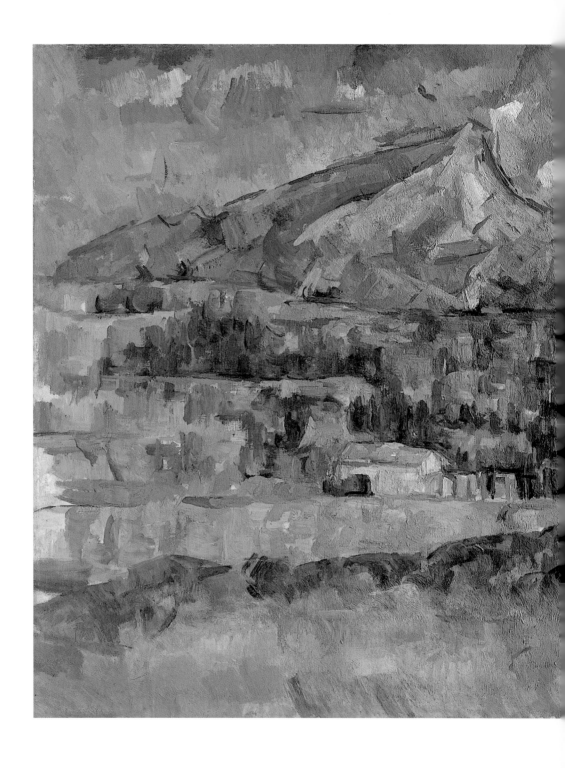

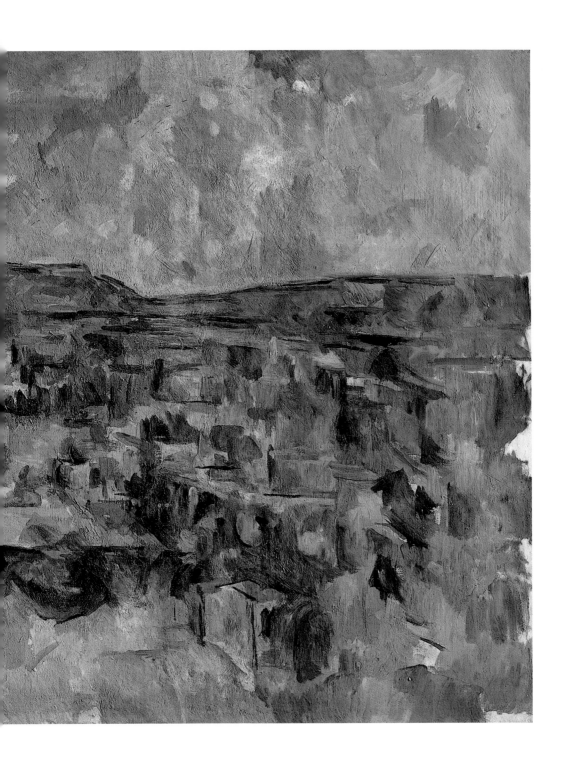

폴 세잔, 〈생 빅투아르 산〉, 1904년

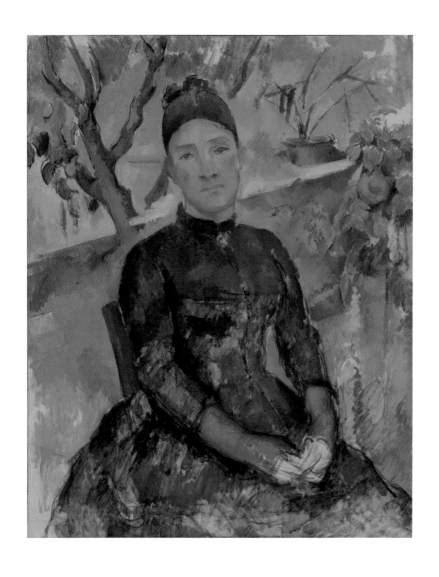

(좌) 폴 세잔, 〈세잔 부인〉, 1891년

(우) 폴 세잔, 〈로코코 스타일의 꽃병과 꽃〉, 1876년

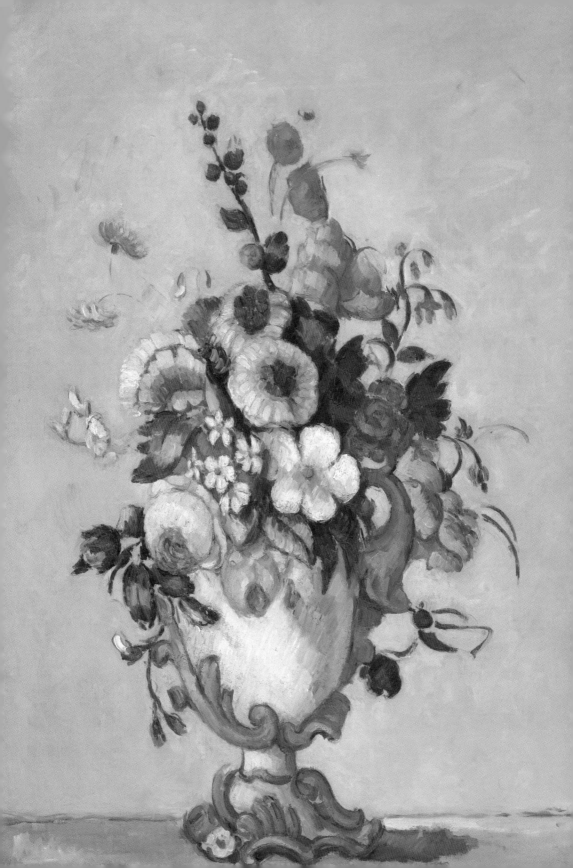

누구와 어떻게 살아가야 할지 묻는다면

Ilya Yefimovich Repin
일리야 레핀

아무도 기다리지 않았다

No One Waited for Him, 1884~1888

둔탁한 구두 소리와 함께 긴 외투를 걸친 남자가 방 안으로 들어섰다. 삐쩍 마른 몸에 퀭한 눈으로, 모자를 벗고 말없이 서 있는 남자. 모두 말이 없었다. 방 안에는 이상한 정적이 흐른다. 뜻밖의 방문객에 가족 모두 당황한 이 장면을 레핀은 한 문장으로 설명하고 있다. "아무도 기다리지 않았다."

러시아의 국민화가 레핀의 〈아무도 기다리지 않았다〉는 혁명가의 귀환을 그린 작품이다. 민중을 위한 혁명가는 역사의 관점에서 보면 영웅이지만 한 가정의 입장에서 보면 가족을 책임지지 않은 남편, 얼굴도 잊을 정도로 가정에 무관심했던 아버지다. 기억에 까마득한 아버지는 이미 잊힌 존재다. 민중의 현실을 사실적으로 그리는 러시아 이동파의 전시회에 출품한 이 작품에서 레핀은 진정한 보통 사람들의 현실, 쉽지 않은 가족관계를 표현했다. 그래서일까. 톨스토이는 그를 가리켜 '레핀은 인간의 심리를 꿰뚫어 보는 거장'이라는 찬사를 보내기도 했다.

1844년 우크라이나의 추구예프에서 가난한 농부의 아들로 태어난 레핀은 어린 시절부터 그림에 탁월한 재능을 보였다. 1863년 황립예술아카데미에 입학한 뒤에는, 1871년 성서를 주제로 한 〈야이로의 딸의 부활〉로 콩쿠르에서 우승했다. 국비 장학생이 된 그는 프랑스에서 3년을 보냈다. 프랑스에서 마침 열렸던 제1회 인상파 전시회를 관람한 뒤에는 깊은 인상을 받았는지, 〈건초더미에 앉아〉, 〈우크라이나 농가〉, 〈쿠르스크 지방의 여름 풍경〉 등 인상파의 기법을 이용한 목가적인 풍경화를 여럿 남겼다. 예정보다 일찍 귀국한 뒤에는 주로 러시아 사회의 모순에 찬 현실을 대담한 리얼리즘으로 그려내며 매우 인상적인 작품들을 여럿 남겼다.

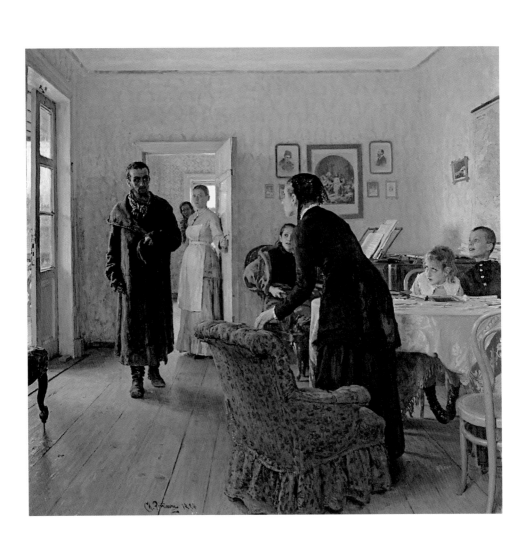

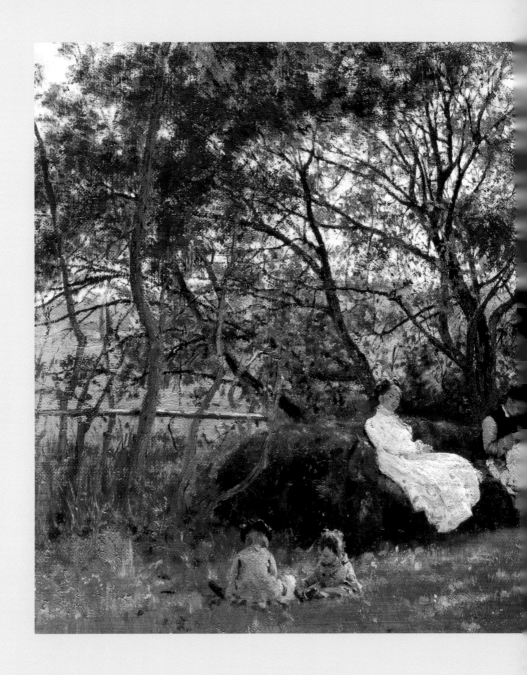

일리야 레핀, 〈잔디 벤치〉, 1876년

"당신이 사람들을 보는 시선은,
그대로 사람들을 다루는 방식으로 이어지고,
그것은 곧 사람들이 어떻게 되는가로 이어집니다."

요한 볼프강 폰 괴테

(좌) 일리야 레핀, 〈초원에 선 여성〉, 1910~1915년

(우) 일리야 레핀, 〈달빛〉, 1896년

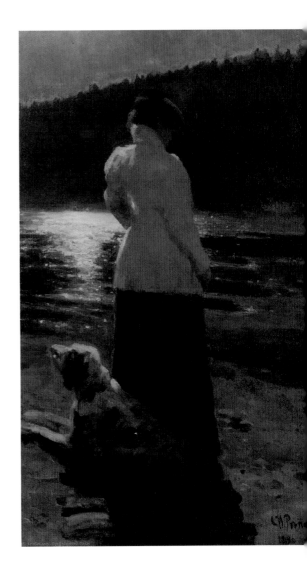

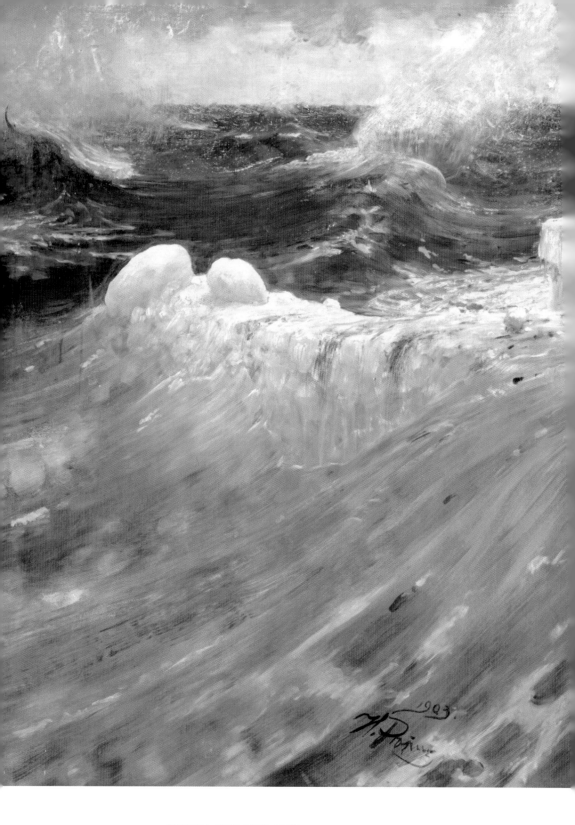

일리야 레핀, 〈기막힌 해방감〉, 1885년

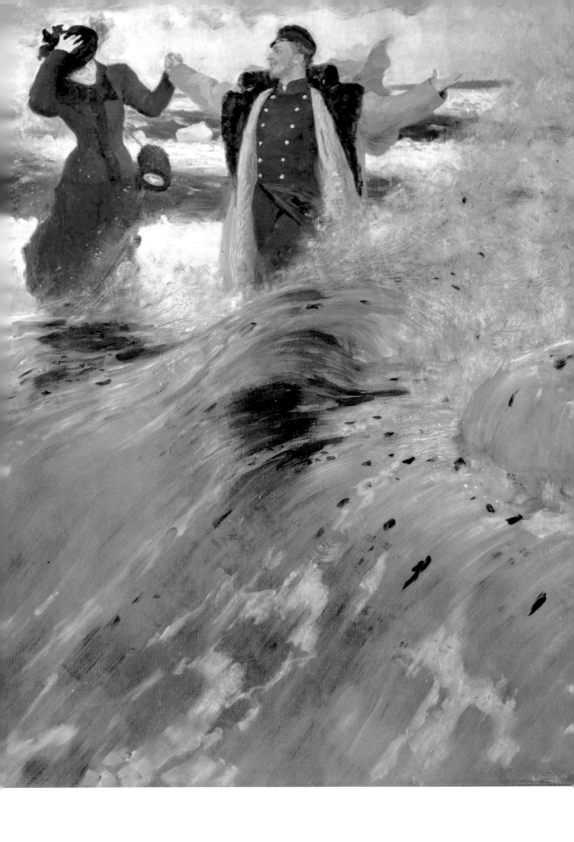

가장 어두운 밤도 언젠간 끝날 것이다.
그리고 태양은 곧 떠오를 것이다.

빈센트 반 고흐

Part 4.

휴식의 미술관

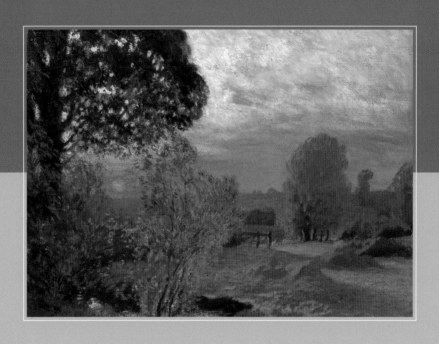

보는 것만으로도 걱정과 슬픔이 사라지는 그림들

매일 즐겁게, 작은 목표를 이루면서

Auguste Renoir
오귀스트 르누아르

베니스의 도제 궁전

Venice, the Doge's Palace, 1881

르누아르는 마흔 즈음하여 기존의 성공적인 화풍을 버리고 약 10년간의 고투 끝에 자신만의 새로운 화풍을 확립해 낸 위대한 화가다. 1841년 프랑스에서 태어난 그는 태어나면서부터 청년 시절에 이르기까지 가난에 시달리면서도, 미술의 길을 포기하지 않았다. 21세에는 미술학교 에꼴 데 보자르에 입학했고, 스위스 화가 샤를 글레르의 화실을 다니며 모네, 시슬레, 바지유 등 훗날 인상파운동을 일으킨 젊은 화가들의 영향을 받았다. 1876년과 1879년에 선보인 〈물랭 드 라 갈레트〉, 〈샤토에서 뱃놀이를 하는 사람들〉은 그의 인상파 시대의 대표작이라 할 수 있다.

그의 예술 인생은 1881년의 이탈리아 여행을 계기로 크게 바뀐다. 라파엘로의 작품이나 폼페이 벽화에서 감동을 받은 뒤로부터는 완전히 인상파에서 이탈하여 다소 고전적인 성향을 띤 작품들을 내놓기 시작했다. 과거로 회귀하는 듯한 이 시기는 소위 르누아르의 '불모의 시기'라 불린다. 새로운 화풍은 관람자들에겐 낯설고 어색하게 받아들여졌다. 모델들의 포즈는 어색했고 고전과 모던 양식 사이의 혼란이 드러나 있었다. 혼란이 가득했던 불모의 시기를 넘어 그가 새로운 예술 양식을 만드는 데 10년이 걸렸다.

49세에 르누아르 특별전에 전시한 〈피아노 치는 자매〉는 호평 속에서 프랑스 정부에 판매되었다. 1900년에는 예술에 기여한 공로로 레지옹 도뇌르 훈장을 받기도 했다. 그는 지병인 류머티즘성 관절염 때문에 손가락에 연필을 싸매고 그리면서도, 죽기 3시간 전까지 작업을 멈추지 않았다. 평생 6천여 점의 그림을 남겼을 만큼, 어려움 속에서도 그리기를 계속한 이유에 대해 그는 이렇게 답했다. "인생의 고통은 지나가지만, 아름다움은 영원히 남기 때문이라네."

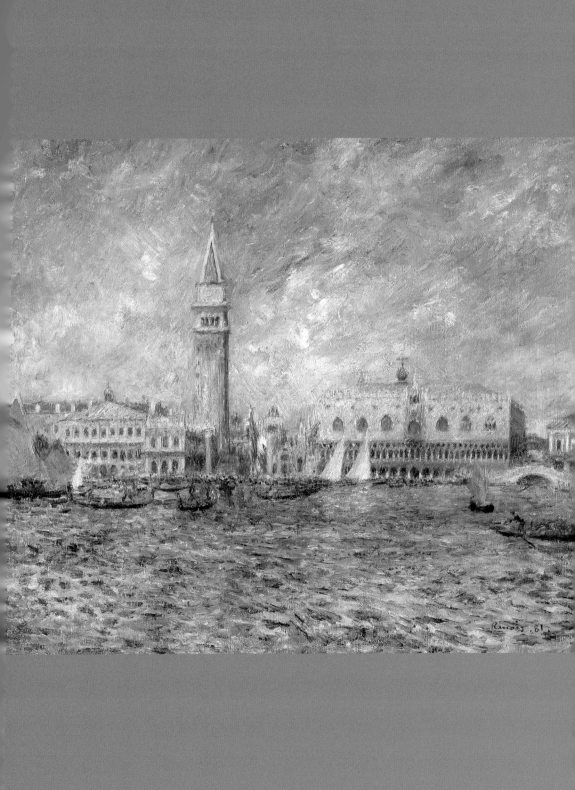

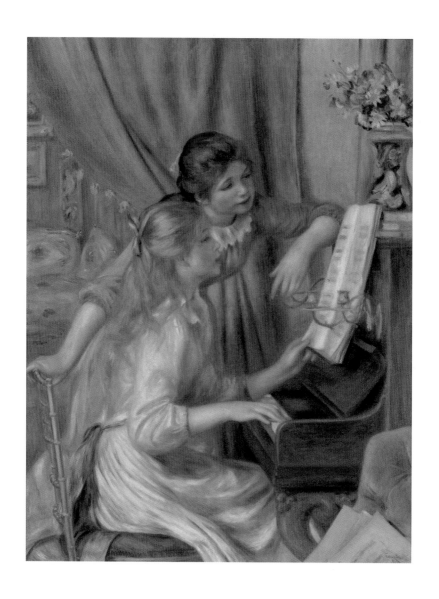

오귀스트 르누아르, 〈피아노 치는 자매〉, 1892년

"할 수 있다고 생각하는 사람은 할 수 있고,
할 수 없다고 생각하는 사람은 할 수 없습니다.
이것은 논쟁의 여지가 없는 명백한 진리이지요."

파블로 피카소

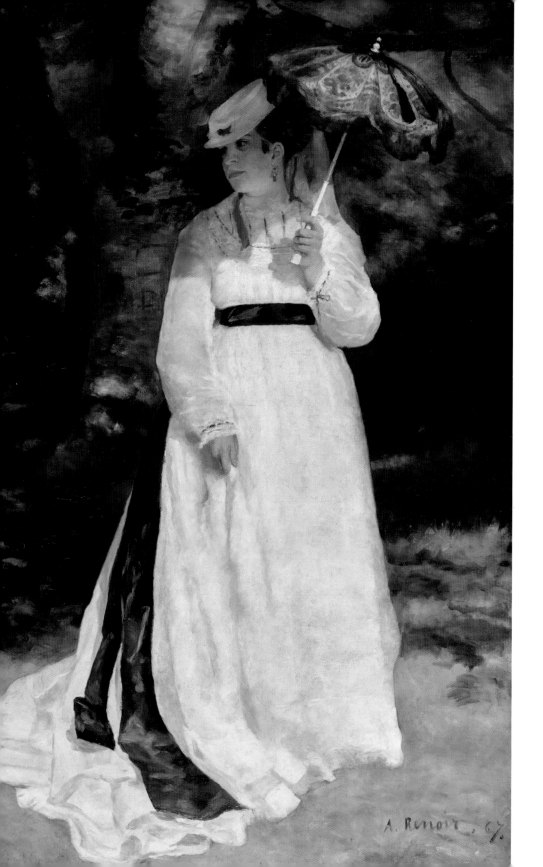

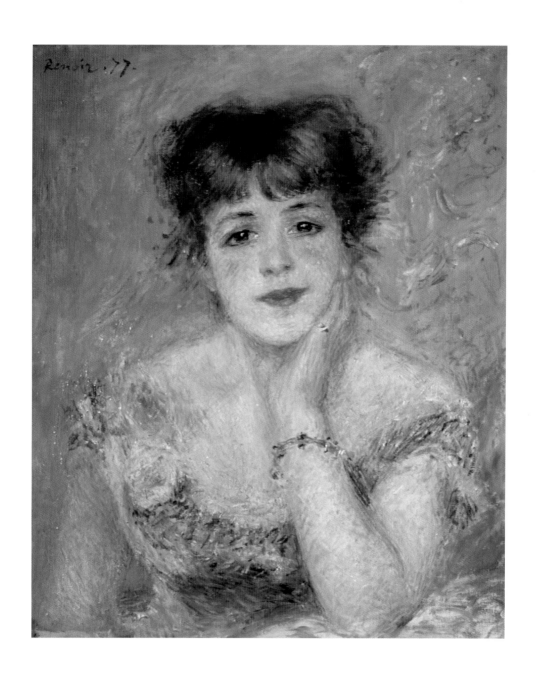

(좌) 오귀스트 르누아르, 〈양산 쓴 리즈〉, 1867년

(우) 오귀스트 르누아르, 〈잔 사마리의 초상〉, 1877년

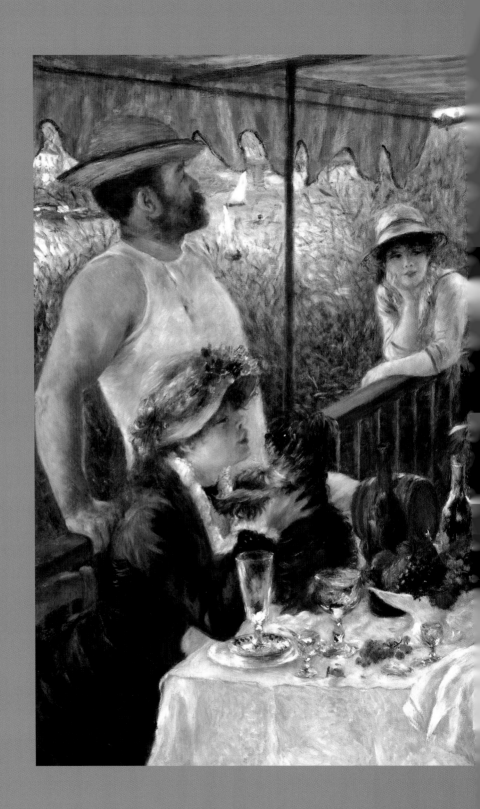

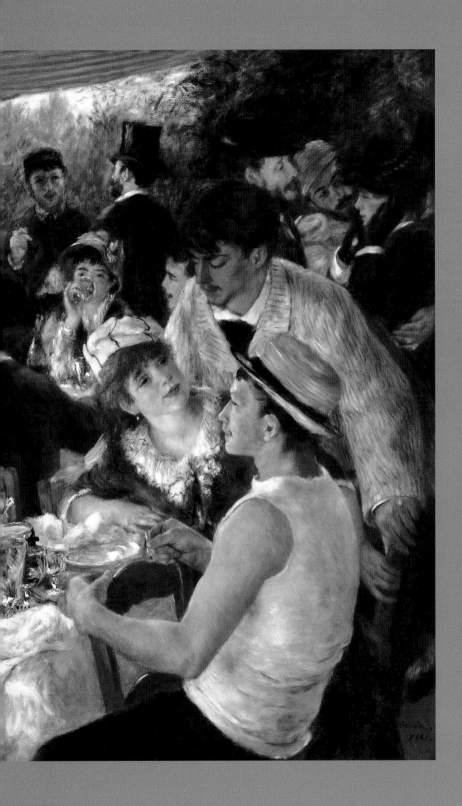

오귀스트 르누아르, 〈뱃놀이 일행의 오찬〉, 1880~1881년

짙푸른 숲속으로 들어가 눈을 감으면

George Clausen
조지 클로젠

하루의 꿈들

Day Dream, 1883

한적한 자연이 인간에게 주는 휴식의 가치를 발견하고, 인생의 참된 의미를 그림으로 완성해 낸 화가가 있다. 영국 농촌 자연주의 화가 조지 클로젠이다. 클로젠은 프랑스 자연주의의 영향을 받아 영국 농촌을 소재로 한 그림을 그리며 자연주의를 정착시킨 화가다. 1852년 영국 런던에서 태어난 그의 활동기에 조국은 산업화의 한가운데 있었다. 도시의 인간을 돈의 가치보다 낮게 여기던 시절, 그는 사람의 진정한 가치를 자연이라는 공간에서 발견했다.

〈하루의 꿈들〉에서 두 여인이 그늘에서 쉬고 있다. 나이 든 여인은 농촌에서 평생을 보냈다. 앞에 놓인 쟁기와 거친 손, 검게 그은 얼굴은 농촌 아낙네로 평생 살아온 그녀의 인생을 말해준다. 젊은 여인은 불만스러운 표정이다. 농촌에 어울리지 않는 복장은 그녀의 꿈이 무엇인지 짐작하게 한다. 뒤에 놓인 물병과 광주리가 떠나고 싶은 그녀 마음을 대변하는 듯하다. 제목 〈하루의 꿈들〉은 서로 다른 꿈을 꾸는 여인들의 모습을 통해 농촌과 도시 속 두 인생을 보여준다.

〈소녀〉 속 농촌 소녀의 순진하고 편안한 표정이 시선을 끈다. 소녀의 존재감을 확실히 보여주기 위해 피사체를 가까이 그린 것으로, 클로젠은 특히 농촌에 사는 사람들의 초상에 자연의 생명력을 그려 넣는 데 탁월했다. 〈겨울 아침 길〉은 해가 뜨는 겨울 아침의 풍경이다. 해가 짧아지는 가을이나 겨울이 되면 영국은 특히 태양 빛이 귀하다. 짧은 해가 뜨는 순간부터 일상은 평온 속에서 시작됨을 이 그림은 보여준다. 이처럼 클로젠의 풍경화를 보고 있노라면, 자연이 가진 찬란한 생명력을 느낄 수 있다. 바쁜 일상 속에서 쉼이 필요할 때. 바로 클로젠의 그림을 찾아야 할 순간이다.

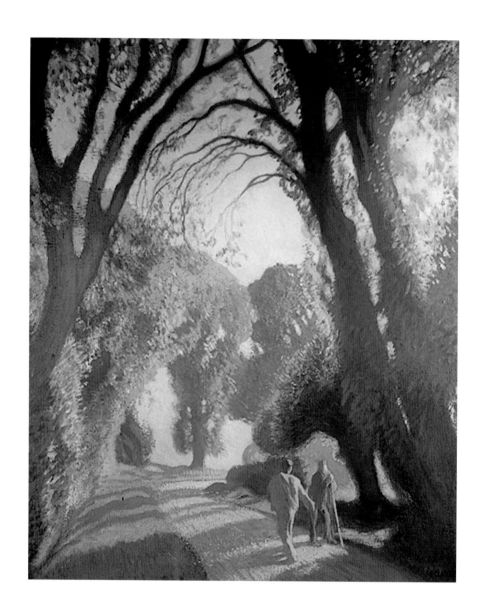

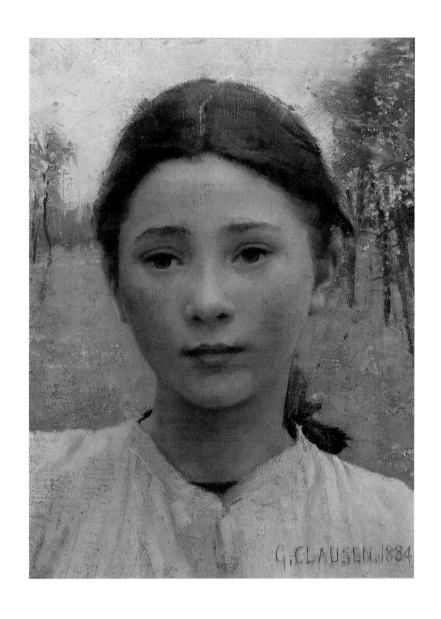

(좌) 조지 클로젠, 〈틸티로 가는 길〉, 1940년

(우) 조지 클로젠, 〈소녀〉, 1884년

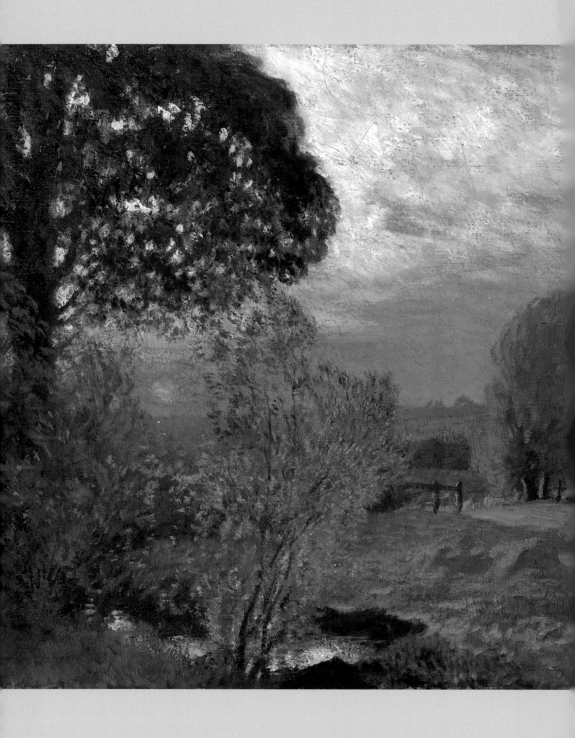

조지 클로젠, 〈9월의 고요한 일몰〉, 1911년

"위대한 작품에는,
위대한 인생에는,
살아 숨 쉬는 재료로 만든 자연이 있습니다."

조지 클로젠

오후의 은은한 평화로움이 감돌 때

Johannes Vermeer
요하네스 페르메이르

진주 귀고리 소녀

The Girl with a Pearl Earring, 1665~1666

17세기 네덜란드 화가 페르메이르는 화려한 역사화도, 멋진 초상화도 그리지 않았다. 그는 그저 집안에서 우유 따르는 주방일에 분주한 여인, 영수증 고지서를 정리하는 여인의 일상을 담았다. 당시에는 네덜란드의 황금시대와 도덕적 교훈을 담는 풍속화가 유행했다. 반면에 페르메이르는 풍속화 장르였지만 화려한 물질적 풍요로움보다는 집안에서 가사 일을 하는 여인들을 오후의 빛으로 신비스럽게 다듬었다.

처가댁에서 아내와 아이들을 돌보고, 집안일을 거들며 살았던 그의 눈은 평범한 여인들의 내면세계를 향해 있었다. 돈도, 명예도, 성공도 가지지 못한, 세상이 크게 주목하지 않는 사람들의 내면도 들여다보면 보석이 있다는 것을 발견한 그가 창조한 걸작이 〈진주 귀걸이 소녀〉다.

〈물병을 든 젊은 여인〉에서 여인은 소매를 걷고 조용히 창문을 열고 있다. 창문에서 들어오는 햇살이 여인의 두건과 하얀 벽을 비춘다. 무표정한 그녀의 얼굴과 소박한 옷에 비치는 다채로운 색감이 풍부한 여인의 감성을 되살린다. 이 작품은 황동그릇과 벽화, 테이블보에 비치는 빛의 향연으로, 화가가 빛과 대상을 연결하는 뛰어난 기술을 가졌음을 보여준다. 그의 아름다운 작품들은 35점 정도가 발견되었다. 렘브란트만큼 유명한 화가는 아니었기에 집안 여인들의 일상을 담는 그림들이 얼마나 특별한지 동시대 사람들은 미처 알지 못했다. 마치 오늘 하루의 가치를 깨닫지 못한 채 살고 있는 우리처럼 말이다.

그러나 그가 담아낸 평범함의 가치는 오랜 시간을 거슬러 와 지금까지도 은은하게 진줏빛 아름다움을 빛내고 있다. 내일 다시 펼쳐질, 여전히 눈부신 우리의 하루하루처럼.

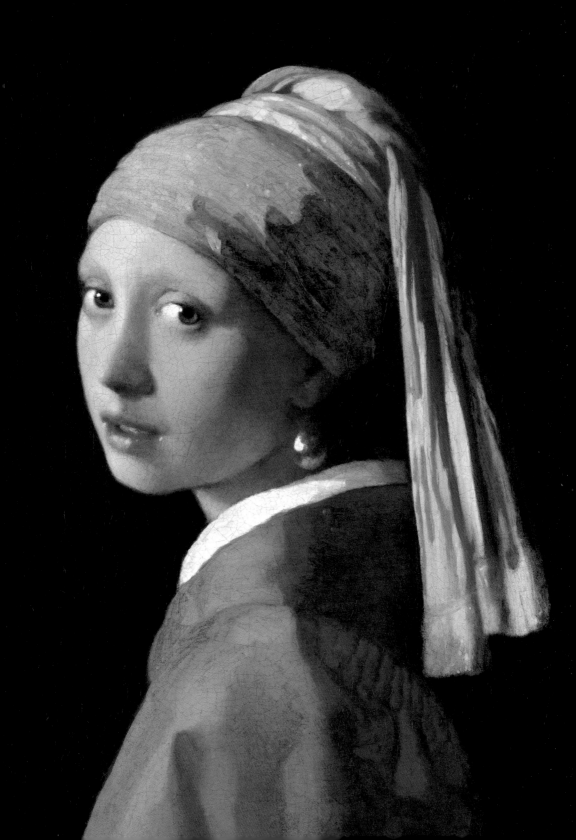

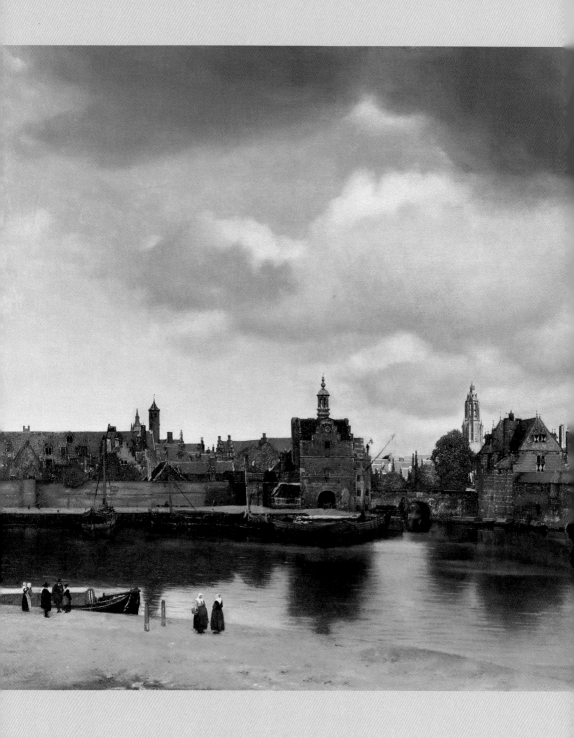

요하네스 페르메이르, 〈델프트 풍경〉, 1661년

"다른 사람을 감동시키려면
먼저 자신을 감동시키지 않으면 안 됩니다."

장 프랑수아 밀레

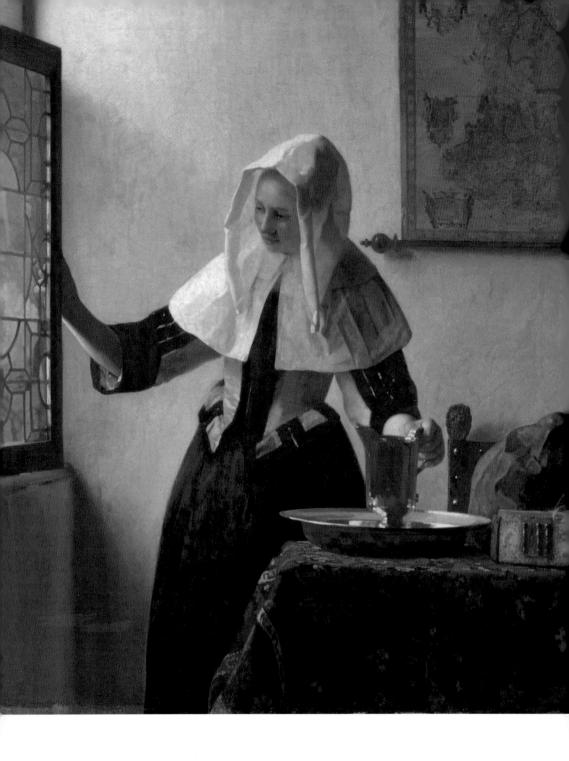

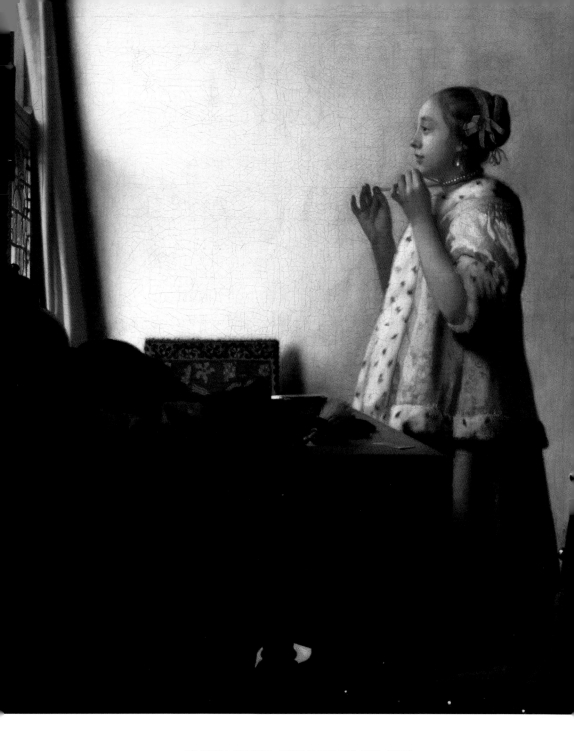

(좌) 요하네스 페르메이르, 〈물병을 든 젊은 여인〉, 1662~1665년

(우) 요하네스 페르메이르, 〈진주 목걸이를 하는 여인〉, 1664년

앞으로의 시간을 다정하게 바라보기 위하여

Alfons Mucha
알폰스 무하

앵초, 깃털

Primrose, Feather, 1899

비잔틴의 현란한 장식 사이, 여성의 우아한 실루엣이 드러난다. 장식패널 〈앵초〉
와 〈깃털〉과 같이 독창적이며 우아한 아르누보 미술을 창조한 화가 알폰스 무하
의 시작은 너무나 평범했다.

그는 1860년 체코의 작은 마을에서 태어나 재판소에서 일하는 아버지와 엘리
트 어머니 밑에서 평범하게 자랐다. 어릴 때부터 낙서를 좋아해서 온 집안을 낙
서로 도배했다는 점을 제외하면 특별할 게 없는 아이였다. 미술을 배울 형편은
아니었으나 틈틈이 동네 극단의 무대 장식 일을 하던 무하는 벽화와 실내장식
작업을 하다, 꿈에 그리던 파리로 떠났다. 출판사에서 삽화를 그리고 연극의 의
상디자인과 일러스트 작업을 하며 생활을 꾸려 나갔다. 불투명한 미래를 견디기
를 8년, 어느덧 파리에서 그만큼의 세월을 흘려보냈다.

1894년 크리스마스 휴가 기간, 그에게 기적 같은 기회가 찾아온다. 쉬는 연휴에
도 출근한 무하에게 새해에 공연할 연극 〈지스몽다〉 포스터 주문이 급하게 들
어온 것이다. 그리스를 배경으로 한 귀족부인과 평민의 사랑을 그린 이 작품 속
주인공의 의상을 무하는 장엄하고 우아한 비잔틴 장식으로 표현했다. 화려한 도
안과 파스텔톤으로 채색한 무하의 포스터는 완전히 새로운 것이었다. 새해 공연
을 위한 포스터가 파리 거리에 붙자, 대중의 반응은 뜨거웠다. 사람들은 서로 포
스터를 갖고 싶어 했고 주문이 쇄도했다. 무하는 단숨에 유명해졌다. 이제 그는
더 이상 무명 화가가 아니었다. 눈치 빠른 광고 분야에서 그의 그림을 상업 디자
인에 응용하면서 그의 그림은 이제 실생활에서 쉽게 만날 수 있게 되었다.

이처럼 화가로 큰 성공을 거두기까지, 그는 불 꺼진 난로와 불결한 환경 속에서
온갖 일을 해야 했다. 그때 그는 알고 있었을까. 10년 뒤, 20년 뒤의 자신의 모습을.

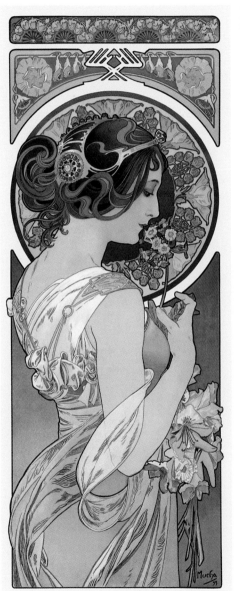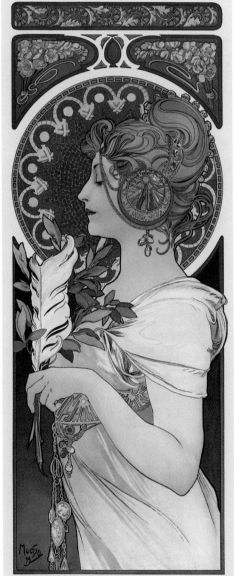

GISMONDA

BERNHARDT

IMPRIMERIES LEMERCIER, PARIS.

"나는 예술을 위한 예술보다
사람을 위한 그림을 그리는 화가가 되길 바랍니다."

알폰스 무하

알폰스 무하, 〈파리 르네상스극장의 사라 베르나르가 연기하는 지스몽다 포스터〉, 1894년

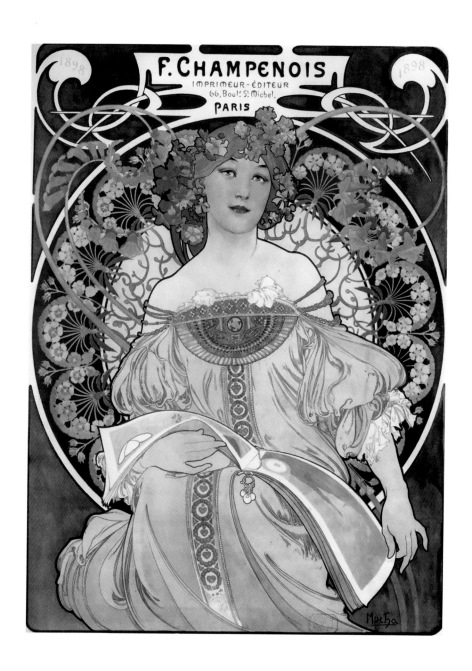

(좌) 알폰스 무하, 〈F.Champenois 출판사 광고 디자인〉, 1897년

(우) 알폰스 무하, 〈'모나코—몬테카를로' P.L.M. 철도 서비스 포스터〉, 1897년

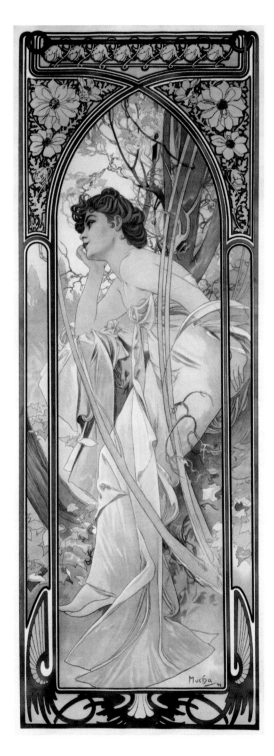

알폰스 무하, 〈하루〉 연작, 1899년

그림이라는 위로

초판 1쇄 인쇄 2024년 4월 19일
초판 1쇄 발행 2024년 4월 26일

지은이 윤성희
펴낸이 이경희

펴낸곳 빅피시
출판등록 2021년 4월 6일 제2021-000115호
주소 서울시 마포구 월드컵북로 402, KGIT 19층 1906호

ⓒ 윤성희, 2024
ISBN 979-11-93128-96-1 03600